藝文叢書　中華書局

書學觀覽新編

劉熙載

葉鵬飛　著

藝文叢書　中華書局

序

人書俱老，不可方物

陳萬雄

認識培凱兄逾四十年了。前二十年他在美國，因學術文化的活動，時往來香港，但總是行色匆匆。或在活動聚會見上面，或翩然而至在商務印書館，談上一會。後二十年他任教於香港，正當盛年，東奔西跑，各有所忙。聚首機會，仍多是文化上的活動與出版上的合作。真能促膝品茗，把酒談天的閒散聚首，並不多。四十年不變的，我一直視培凱兄是很投契的朋友。只要見上面，就有如假日見面的朋友，熟絡不拘，絮絮地談個不休。古人說「君子之交，淡如水」，不曉得指的是否就是這個樣子。

我一直很佩服培凱兄——學問日益增進，宏揚文化之心益堅。

不說他明清史的學術研究成就與教學貢獻。他在香港城市大學開創和主持的「中國文化研究中心」，不啻成為香港宏揚與傳承中國文化的綠洲。他在書法史、崑劇曲、茶經、飲食等不同範疇的中國文化，都能作出開創性的研究，也從來不忘懷用心普及於社會。在同輩學術界朋友中，我一直偏愛培凱兄的學術雜文與書法。前者以其博學多識，文采斐然；後者以其儒雅蘊藉，清新可人。

培凱兄有古人之風，中國讀書人的傳統。幾十年來，每逢農曆新春，總捎來或一箋新詩，或一篇散文，或一紙吉祥語，以作賀歲。都是親筆書寫的，工整雋永，雅氣襲人，我總是珍藏起來。

退休後的幾次聚會中，我們有一個約定，此後我們有書信

往來，必須用中國紙墨。無他，互相鼓勵，希望能保存毛筆書法的傳統，承襲中國文化藝術之精粹。在我心底，知培凱兄書法有功底，趁他退休有暇，假以時日，必有大成。果然，退休後培凱兄的書法造詣，突飛猛進，已遠軼「為學之餘事」，駸駸然成一代書家了。至於本人，或因習之不得其法，或因天資所囿，無大長進。幸好也養成興趣，日以此自娛，得晚年遣興之樂。

習語有説「字如其人」，「文如其人」。一層意思，是讀字可知其人，讀文可知其人。書法也好，文章也好，如非着意造作矯飾，真的能反映其人的個性和秉性。另一層意思，字也好，文也好，也能反映其人的學問深淺與為人的修養。陳從周先生一再跟我説，他還是喜歡學者字、文人字，看來也是看重書家的學養，字的藝術形式背後的內涵。啟功先生説過「一切藝術的靈魂，是文化修養和人文精神」。中國書畫藝術的靈魂尤其如此。以此去讀培凱兄的書法，可得明證。

蘇東坡在文學、藝術、文化精神以至為人，都是中國歷史上卓爾不凡的人物。沐浴於東坡翁的人生與文學藝術的培凱兄，書寫東坡翁的名篇，千年契合，愈是不可方物了！

自序

一

我從小寫字，與父親的耳提面命有關。父親喜愛書法，閒暇之時就研墨抻紙，默臨他最崇奉的褚遂良《大唐三藏聖教序》與他珍藏的明拓本《史晨碑》。我五六歲開始寫字，是不情不願的，因為得不到海闊天空的自由，不能和小玩伴們恣意奔跑玩耍，不能到河邊捉魚摸蝦捕青蛙、爬樹粘知了摘毛桃、玩泥巴塑小人，更不能組成戰隊團隊，兩軍對壘，打得人仰馬翻。

父親規定我每天寫字，說描紅本所用的字帖有形沒神，是代書先生的迂腐俗筆，玷污了書法傳統的精氣神，是學不得的。他教我把毛邊紙覆在他練字的書跡上，一筆一畫「描黑」，要通過他的筆跡，心領神會褚遂良的筆意。我那時還小，怎麼懂得謝赫六法中「傳移模寫」的精義，只是老老實實寫字，偶爾寫得有模有樣，得到父親讚許，就會放我出去撒野一番。我寫字的確是有「幼功」，但那經歷卻不怎麼光輝燦爛，只是謹守嚴命而已。

童年習字，和大多數孩童一樣，也學過顏真卿《多寶塔》、柳公權《玄秘塔》，中學之後專門臨過歐陽詢。臨寫歐陽詢的《九成宮醴泉銘》，覺得自己寫得有些三模樣了，卻又感到有點瘦瘠枯硬，好像老和尚吃齋還要辟穀，一副營養不良的面貌。這時也開始讀帖，心儀王羲之、王獻之的行楷，揣摩宋代四大家的風貌，才知道為甚麼褚遂良學歐體，卻能自出機杼，清麗剛勁，在婉媚之中展現遒逸。顏真卿曾問書法之道於草聖張旭，

張旭舉了五項用筆要點，最後又轉述他老舅陸彥遠親聞的褚遂良獨到體會。褚說「用筆當須如錐畫沙，如印印泥」。陸彥遠一開始想不通，「後於江島，遇見沙平地靜，令人意悅欲書。乃偶以利鋒畫而書之，其險勁之狀，明利媚好。自茲乃悟用筆如錐畫沙，使其藏鋒，畫乃沉着。當其用筆，常欲使其透過紙背，此功成之極矣」。這個「印印泥、錐畫沙」的故事，對我的啟發，不單是寫字要力透紙背，臨摹名家掌握技巧，那只是奠定基礎，最後還得發現自然的韻律，找到展現自我風格的氣韻。

開始有意識地練字，並逐漸體會書法與文化傳統的緊密相連，是因為中學時期耽讀古文，迷戀漢字結構，喜歡線條的變化，寫字就成了沉浸在漢字意蘊中的樂趣。日復一日臨池，按照古人書法依樣葫蘆，是很枯燥的行為，很難讓充滿青春活力的年輕人正襟危坐，靜默如老僧入定。當我發現漢字結構因時代而變化，篆隸真草各有其展現的規律，就在臨摹之中發現歷史發展的蹊徑，好像探險家進入了漢字演化的叢林，時有驚喜，像讀福爾摩斯探案一樣有趣。臨摹之外，最愛讀帖，看歷代書法家各顯神通，有如孩童玩陀螺似的，把筆端的漢字甩出去又拉回來，同一個字可以出現千變萬化的弧線，真是有趣極了。於是，也就擺脫褚遂良，忘記歐陽詢，轉益多師，信手而書，表達個人喜愛的書寫風格。後來讀到黃山谷論書法臨摹的一段話，「古人學書，不盡臨摹。張古人書于壁間，觀之入神，會之於心，則下筆時隨人意，自得古人書法」。不禁大樂，原來自己不求專精某一家派，竟然暗合古人學書的奧秘，耳濡目

染，自然進入意識深層，天長日久，也就融會貫通，成就一家之體。

我第一次舉辦書法展，是在台灣中央研究院。朋友要我介紹自己的習字過程，談談濡墨書寫的體會，跟大家切磋切磋。我說，寫字就寫字了，其中甘苦，如人飲水，冷暖自知，哪裏講得清楚。米芾曾經這樣批評自己的《海岱樓詩》：「余寫《海岱詩》，三四次寫，間有一兩字好，信書亦一難事。」宋代書法四大家，蘇黃米蔡，其中米芾是我的偶像，心中對他的崇敬，油然發自心底，真不亞於世人對觀音菩薩的虔誠。他的《海岱樓詩帖》跳擲灑脫，龍飛鳳翥，如大龍湫瀑布從天而降，水花飛揚滿天穹，瀰漫蒼翠的山谷，給人不假思索一揮而就的感覺，居然自我批評得如此嚴苛，甚至挑剔到了吹毛求疵的地步。一首詩寫三四次，只有一兩個字好！米元章對藝術之苛求，真是無以復加。予何人也，哪裏敢談甚麼書法體會！

然而，舉辦書法個展，才發現自己在書法上的摸索，原來還是有脈絡可尋，是循着二王的帖學傳統，草蛇灰線，一脈相承。我特別鍾意褚遂良、歐陽詢、蘇東坡、米芾、張即之、趙孟頫、文徵明與王文治，還曾醉心楊凝式《韭花帖》的舒爽穎亮。特別喜歡米芾的風檣陣馬，痛快淋漓；喜歡張即之的雄健清新，結體俊逸；喜歡王文治的瀟灑風神，英挺秀麗。我也發現，最貼近自己內心嚮往的書藝，無論是結體還是運筆，都像蒼翠傲立的山峰，雪霽之後的晴朗冬日，梅花綻放，映照着藍

天白雲，散發沁人心脾的芳香。

宗白華〈中國書法裏的美學思想〉一文，說中國古代書家在寫字的時候，要想讓筆下的「字」表現出生命的態勢，「成為反映生命的藝術」，「就須用他所具有的方法和工具在字裏表現出一個生命體的骨、筋、血、肉的感覺來……通過較抽象的點、線、筆畫，使我們從情感和想像裏體會到客體形象裏的骨、筋、肉、血……」把書法本身當作有生命的形體，固然強調了藝術體會的移情作用，說的其實是書寫者的藝術生命，通過書法藝術的質材，展現個人追求「氣韻生動」的歷程。放到書法史中來體會，反映了中國傳統美學思維中「天人合一」的精神，企圖通過人為的藝術發抒，達到自然所展現的天工，創造情景交融的意境。

二

有人問我，書寫蘇東坡詩文，是不是因為最喜歡蘇體書法，想模擬他的風格，這倒也不是。我喜歡書寫蘇東坡，是因為我喜歡他的詩文，經常翻過來覆過去研讀，買了各種蘇軾詩文樂府集，箋注本、影印本，還有書帖拓片，不一而足，揣摩他鳶飛魚躍的創作心理。我讀古書，有一種極笨的方法，就是抄書，而且是正襟危坐，研墨把筆，一個字一個字抄，並由此總結出獨有的讀書心得：古人寫作，濡墨抻紙，一個字一個字寫，神思靈感貫串其中；我用毛筆抄書，進入古人寫作的狀態，在一筆一畫中浸潤於文章的精妙之處，是體會詩文的最佳

途徑。借用歷史哲學家柯靈烏（R.G.Collingwood）的說法，就是「迷誻」（hallucination）之中，穿越融入歷史場景，與古人神交，有點像古代巫師進入了神靈幻境，在書寫中把臂言歡，臻於藝境，其樂融融。

蘇東坡的書法風格偏於肥腴，而我的字卻比較秀挺，更有晉唐的韻味，回到二王的帖學傳統。或許只是性情相近，也就在下意識中接受褚遂良、楊凝式、米芾、王文治的影響，與東坡的「豪放」並不是一個路子。但是，我喜歡蘇東坡，喜歡他這個人，喜歡他的詩文，也愛屋及鳥，喜歡他的字，無可避免也有他的影子附身。應該不是具體的形貌影響，卻在骨子裏承繼了他自由自在的精神，嚮往行雲流水的灑脫。南朝王僧虔對書法曾有一說：「骨豐肉潤，入妙通靈。」這個說法，蘇軾一定聽得入耳，倒不見得是因為字體肥腴，而是超越了形式體貌的「入妙通靈」。他明確說過：「書必有神、氣、骨、肉、血五者，缺一不為成書也。」講的是，面貌、骨血、神理、氣韻，缺一不可。道理與謝赫六法相同，說來說去，關鍵是在「神」與「氣」，就是結合藝術的形式與內容，在骨法用筆之中，展現筆墨的血肉，賦予貫串其中的神理氣脈，最後展現出生動的氣韻。

清代梁巘的《評書帖》中，有這樣一段話：「學歐病顏肥，學顏病歐瘦，學米病趙俗，復學歐、顏諸家病董弱。」書法風格的展現，環肥燕瘦，各有其美，就是各人的獨特風格，無可取代，留給後人的是姹紫嫣紅，百花齊放，提供了深厚的書學基礎，更提示了更多的發展方向。與文學藝術一

樣，歷史上有過李白、杜甫、蘇東坡、莎士比亞、歌德，後繼者還會進行文學創作，以不同的方式有所超越；世上有過王羲之、王獻之，有過蘇黃米蔡，只要不抱殘守缺，不妄自尊大，二十一世紀也會出現令人讚佩的書法家。

　我寫字沒甚麼技巧，曾說自己不是「書法家」，而是「寫字家」，只是老老實實，讓自己寫得高興，「不求聞達于諸侯」。文徵明曾說「聰達者病於新巧」，批評書學的浮躁風氣，有人沒有基礎就求新求變，企圖以花巧怪奇來掩飾書法的低劣。蘇東坡也曾說：「書法，備于正書，溢而為行草。未能正書而能行草，猶未能莊語而輒放言，無足道也。」寫字跟走路一樣，要先學會站立，才能一步一步地走，未能行而能走者也。真生行，行生草。真如立，行如行，草如走。未有未能立而能行，未能行而能走者也。我寫字超過了一甲子，年復一年，落筆揮毫，也若有所悟，跟着感覺走，好像毫端自有羅盤指引，龍蛇遊走，有其不可遏抑的自然之勢，就如蘇東坡說的「行於所當行，止於所不可不止」。

　黃庭堅曾說：「余嘗論右軍父子以來，筆法超逸絕塵，惟顏魯公、楊少師二人。……予與東坡俱學顏平原，然余手拙，終不近也。自平原以來，惟楊少師、蘇翰林可人意爾。」他表達了對晉唐大師的崇拜，認為他自己與東坡都學顏真卿，但是東坡的書法境界卻是自己難以企及的。他最為傾倒之處，在東坡的氣骨境界：「東坡書，隨大小真行，皆有嫵媚可喜處。今俗子喜譏評東坡，彼蓋用翰林侍讀之繩墨尺度，是豈知法之意哉？余謂東坡書，學問文章之氣，鬱鬱芊芊，發於筆墨之間，

此所以他人終莫能及爾。」（《跋東坡書遠景樓賦後》）東坡書法展現的超逸精神，絕不媚俗，只按照自己的藝術體會自由發揮，不為世俗風尚而左右。所以，黃庭堅認為東坡書法是宋代天下第一：「翰林蘇子瞻，書法娟秀，雖用墨太豐，而韻有餘，於今為天下第一。」（《跋自所書與宗室景道》）

黃庭堅說東坡書法「用墨太豐」，主要顯示在書寫風格的豐腴肥厚，圓潤濃重，也就是有人譏諷的「墨豬」印象。打個不太尊敬的現代比方，很有點海派本幫菜餚「濃油赤醬」的意味，就像東坡肉一樣，有其特殊美妙的風味。曾敏行《獨醒雜誌》卷三記載了這樣一則故事：「東坡曰，『魯直（黃庭堅字）近字雖清勁，而筆勢有時太瘦，幾如樹梢掛蛇。』山谷曰，『公之字固不敢輕議，然間覺褊淺，亦甚似石壓蛤蟆。』二公大笑，以為深中其病。」兩人相互戲弄，比喻刻薄，卻相視莫逆，成為一段佳話，其實反映了兩人書法各有特色，瘦峭與肥腴在書法史上相互輝映。曾敏行說「以為深中其病」，其實兩人的謔弄話語，未免是皮相之見，以為藝術特色是「病」，正道出了各自的獨創風格，是蘇東坡與黃庭堅在書法史上不朽的原因。

最典型的例證，就是東坡的《寒食帖》以及黃庭堅的跋，出現在同一幅長卷上，顯示了同樣學習顏真卿的書法精神，卻展現南轅北轍的外貌，凸顯個人的藝術風格。蘇軾三十四歲（1069）的時候，寫過《石蒼舒醉墨堂》一詩，說到自己寫字的體會：「我書意造本無法，點畫信手煩推求」，明確表示，寫字是自我表達內心的藝術感覺，自娛自樂，在點畫之中尋求天趣。

我寫蘇東坡的詩文，最主要的感受與啟發，就是這種自由自在的心境，保持獨立自主的精神，書寫自己遨遊藝境的感覺，如一葉扁舟泛遊書海，看岸邊風景，寒波澹澹起，白鳥悠悠下。

寫於二〇二二年秋

目錄

我書意造本無法，
點畫信手煩推求。

——語出蘇東坡《石蒼舒醉墨堂》

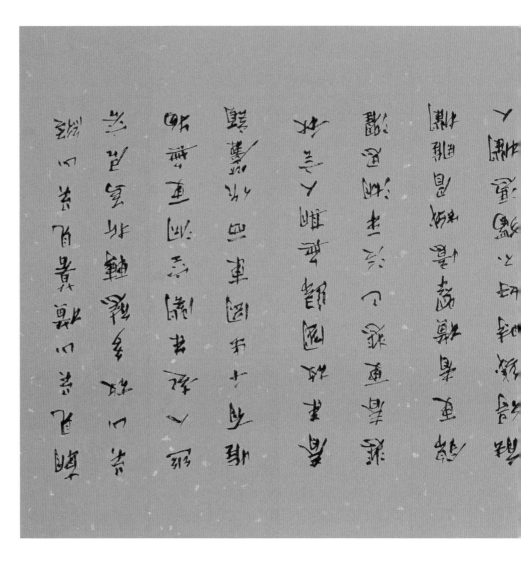

易老百年興廢更堪哀懸
知草莽化池臺遊人尋我
舊遊處但覓吳山橫處來
右蘇軾法惠寺橫翠閣
閣在天井巷吳越王錢氏建
子瞻感嘆世事滄桑也
辛丑立夏隱堂

蘇軾・法惠寺橫翠閣

朝見吳山橫，暮見吳山縱。
吳山故多態，轉側為君容。
幽人起朱閣，空洞更無物。
惟有千步岡，東西作簾額。
春來故國歸無期，人言秋悲春更悲。
已泛平湖思濯錦，更看橫翠憶蛾眉。
雕欄能得幾時好，不獨憑欄人易老。
百年興廢更堪哀，懸知草莽化池臺。
遊人尋我舊遊處，但覓吳山橫處來。

辛丑立夏隱堂

右蘇軾法惠寺橫翠閣，閣在天井巷，吳越王錢氏建。子瞻感嘆世事滄桑也。

(31x8)x8 cm

幽人起朱閣空洞更無物

惟有千步岡東西作屏障

春來故國歸無期人言秋

瀟春更悲已洗平湖恩濯

書為真草千文一本　　　

神臺人乙彰曇　　

草聖雄真跡　

人彰量數之所以

尉利昌職臺商觀書

重理職之所以書散

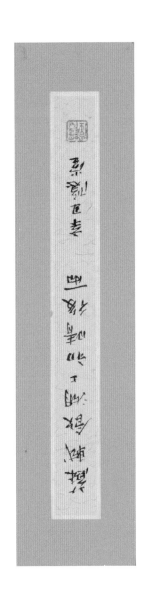
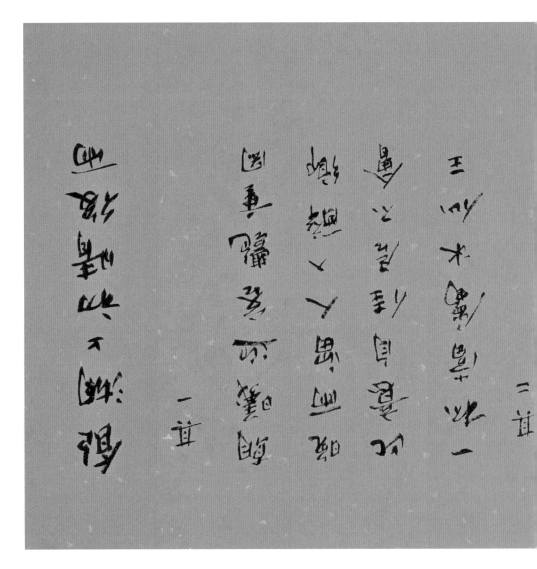

水光瀲艷晴方好

山色空濛雨亦奇

若把西湖比西子

淡粧濃抹總相宜

此詩見蘇軾錢塘集

乃子瞻倅杭時作其

後帥杭無復如此心境

辛丑立夏隱堂

蘇軾·飲湖上初
晴後雨

其一
朝曦迎客艷重岡，
晚雨留人入醉鄉。
此意自佳君不會，
一杯當屬水仙王。

其二
水光瀲艷晴方好，
山色空濛雨亦奇。
若把西湖比西子，
淡妝濃抹總相宜。

辛丑立夏隱堂

此詩見蘇軾《錢
塘集》，乃子瞻
倅杭時作，其後
帥杭無復如此心
境。

(31x8)x8 cm

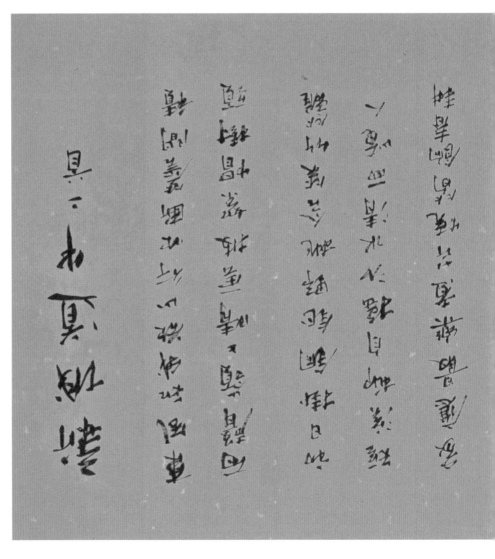

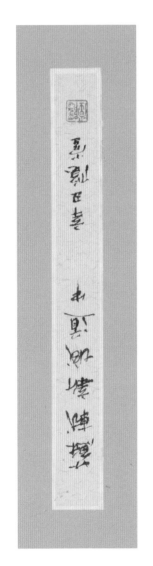

身世悠悠我此行，溪邊委轡
聽溪聲。散材畏見搜林斧，
疲馬思聞卷旆鉦。細雨足時
茶戶喜，亂山深處長官清。
人間歧路知多少，試向桑田
問耦耕

辛丑立夏隱堂

蘇軾・新城道中
二首

其一
東風知我欲山行，
吹斷簷間積雨聲。
嶺上晴雲披絮帽，
樹頭初日掛銅鉦。
野桃含笑竹籬短，
溪柳自搖沙水清。
西崦人家應最樂，
煮芹燒筍餉春耕。

其二
身世悠悠我此行，
溪邊委轡聽溪聲。
散材畏見搜林斧，
疲馬思聞卷旆鉦。
細雨足時茶戶喜，
亂山深處長官清。
人間歧路知多少，
試向桑田問耦耕。

辛丑立夏隱堂

(31x8)x8 cm

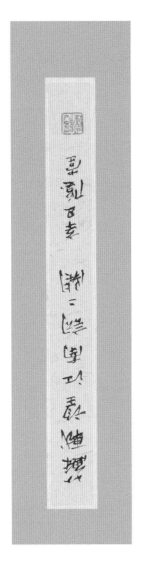

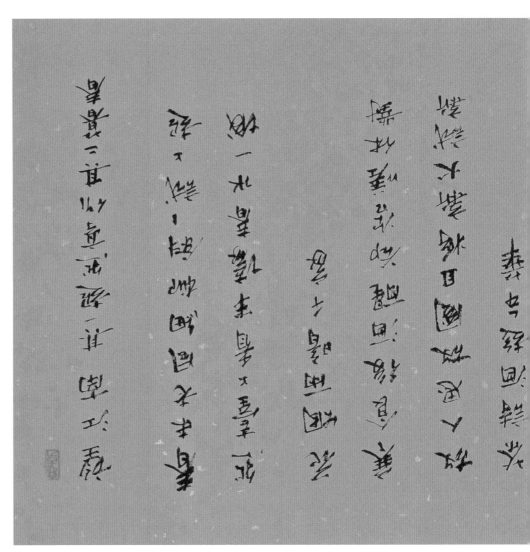

春之老春服幾時成曲水浪

低蕉葉穩舞雩風軟紵羅

輕酣詠樂昇平微雨過何處

不催耕百舌無言桃李畫柘

枝深處鵓鴣鳴春色屬薔薇

蘇軾作於密州時在熙寧九年

辛丑立夏隱堂

蘇軾·望江南

其一 超然亭作

春未老，風細柳斜斜。試上超
然臺上看，半壕春水一城花。
烟雨暗千家。
寒食後，酒醒卻咨嗟。休對故
人思故國，且將新火試新茶。
詩酒趁年華。

其二 暮春

春已老，春服幾時成。曲水浪
低蕉葉穩，舞雩風軟紵羅輕。
醋詠樂昇平。
微雨過，何處不催耕。百舌無
言桃李盡，柘枝深處鵓鴣鳴。
春色屬薔薇。

辛丑立夏隱堂

蘇軾作於密州，時在熙寧九
年。

(31x8)x8 cm

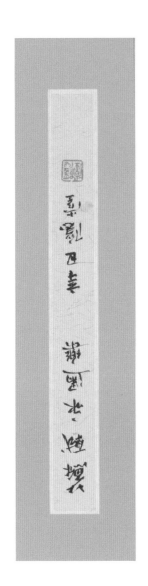
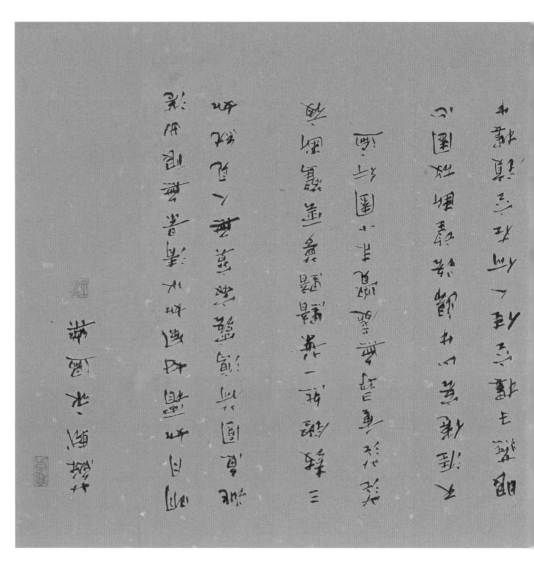

彭城夜宿燕子樓夢盼盼因作此詞

王文誥蘇詩總案卷十七元豐元年

十月夢登燕子樓翌日往尋其地作此

辛丑小滿隱堂

歡新怨異時對黃樓夜景為余

浩嘆

蘇軾‧永遇樂

彭城夜宿燕子樓，夢盼盼，因作此詞。

明月如霜，好風如水，清景無限。曲港跳魚，圓荷瀉露，寂寞無人見。紞如三鼓，鏗然一葉，黯黯夢雲驚斷。夜茫茫，重尋無處，覺來小園行遍。

天涯倦客，山中歸路，望斷故園心眼。燕子樓空，佳人何在，空鎖樓中燕。古今如夢，何曾夢覺，但有舊歡新怨。異時對，黃樓夜景，為余浩嘆。

辛丑小滿隱堂

王文誥《蘇詩總案》卷十七：
元豐元年十月，夢登燕子樓，翌日往尋其地作此。

(31x8)x8 cm

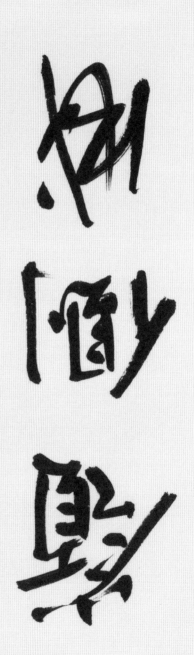
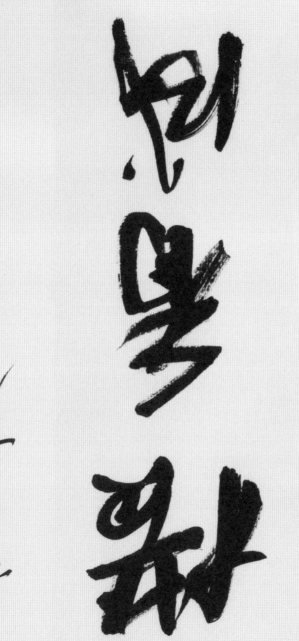

不果而歸

乃圖也

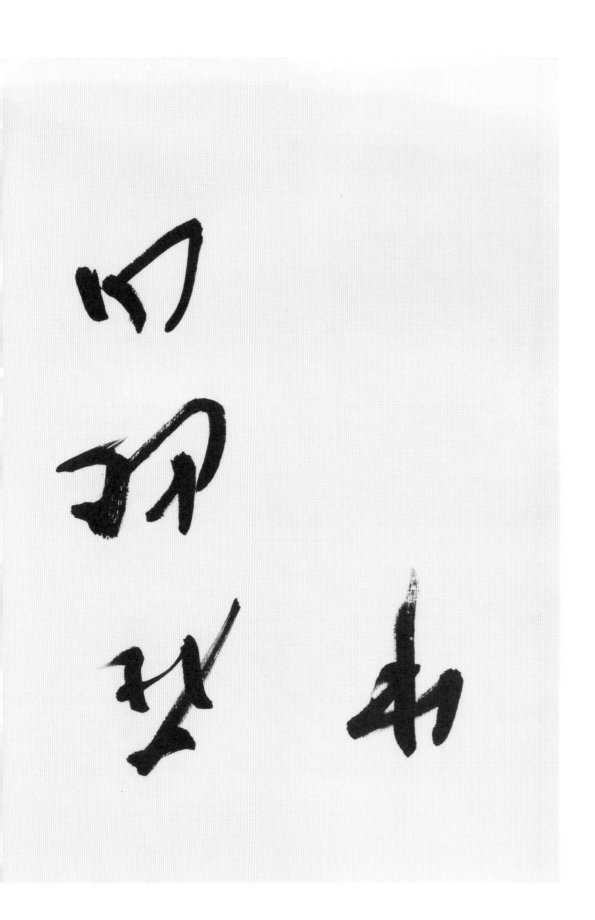

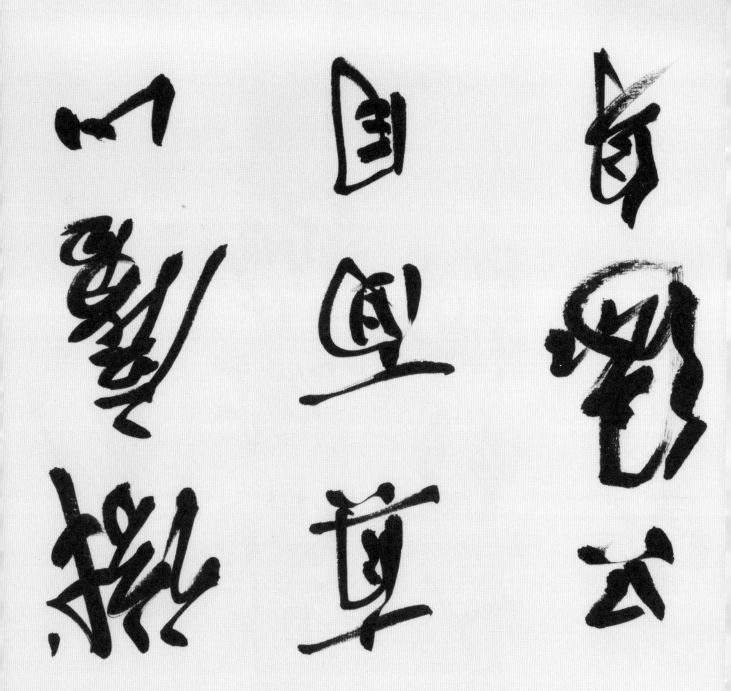

青蟲不易捕

黃口無飽期

鯉魚不可釣

鳥不至豈

(28x9)x24 cm

赤壁賦

壬戌之秋七月既望蘇子與客泛舟
游于赤壁之下清風徐来水波不興
舉酒屬客誦明月之詩歌窈窕
之章少焉月出于東山之上徘徊于
斗牛之間白露橫江水光接天縱
一葦之所如凌萬頃之茫然浩

乎如馮虛御風而不知其所止飄飄

乎如遺世獨立羽化而登仙

于是飲酒樂甚扣舷而歌之歌曰

桂棹兮蘭槳擊空明兮泝流光

渺渺兮予懷望美人兮天一方客有

吹洞簫者倚歌而和之其聲嗚嗚然

如怨如慕如泣如訴餘音嫋嫋不絕

如縷舞幽壑之潛蛟泣孤舟之嫠

婦蘇子愀然正襟危坐而問曰何為

其然也

喜曰月明星稀烏鵲南飛此非曹孟

德之詩乎西望夏口東望武昌山川

相繆鬱乎蒼蒼此非孟德之困于周

郎者乎方其破荆州下江陵順流而東

也舳艫千里旌旗蔽空釃酒臨江橫

槊賦詩固一世之雄也而今安在哉況

吾與子漁樵于江渚之上侶魚蝦而友麋

鹿駕一葉之扁舟舉匏樽以相屬寄

蜉蝣于天地渺滄海之一粟哀吾生之須

臾羡長江之無窮挟飛仙以遨遊抱

明月而長終知不可乎驟得托遺響于

悲風

蘇子曰客亦知夫水與月乎逝者如斯而

未嘗往也盈虛者如彼而卒莫消長也

蓋將自其變者而觀之則天地曾不能

以一瞬自其不變者而觀之則物與我皆

無盡也而又何羨乎且夫天地之間物各

是歲十月之望步自雪堂將歸于臨皐二客
從予過黃泥之坂霜露既降木葉盡脫人影
在地仰見明月顧而樂之行歌相答
已而嘆曰有客無酒有酒無肴月白風清如此
良夜何客曰今者薄暮舉網得魚巨口細鱗
狀似松江之鱸顧安所得酒乎歸而謀諸婦
婦曰我有斗酒藏之久矣以待子不時之須
於是攜酒與魚復游于赤壁之下江流有聲斷
岸千尺山高月小水落石出曾日月之幾何而江山
不可復識矣予乃攝衣而上履巉巖披蒙茸踞
虎豹登虯龍攀棲鶻之危巢俯馮夷之幽宮
蓋二客不能從焉劃然長嘯草木震動山鳴

谷應風起水涌予亦悄然而悲肅然而恐凜乎

其不可留也返而登舟放乎中流聽其所止而休

焉時夜將半四顧寂寥適有孤鶴橫江東來

翅如車輪玄裳縞衣戛然長鳴掠予舟而西也

須臾客去予亦就睡夢一道士羽衣蹁躚過

臨皋之下揖予而言曰赤壁之遊樂乎問其姓

名俯而不答嗚呼噫嘻我知之矣疇昔之夜

飛鳴而過我者非子也耶道士顧笑予亦驚

悟開戶視之不見其處

元豐五年作於黃州

辛丑立夏隱堂書

蘇軾·赤壁賦

壬戌之秋，七月既望，蘇子與客泛舟游于赤壁之下。清風徐來，水波不興，舉酒屬客，誦明月之詩，歌窈窕之章。少焉，月出于東山之上，徘徊于斗牛之間，白露橫江，水光接天；縱一葦之所如，凌萬頃之茫然。浩浩乎如馮虛御風，而不知其所止；飄飄乎如遺世獨立，羽化而登仙。

于是飲酒樂甚，扣舷而歌之。歌曰：「桂棹兮蘭槳，擊空明兮泝流光。渺渺兮予懷，望美人兮天一方。」客有吹洞簫者，倚歌而和之，其聲嗚嗚然，如怨如慕，如泣如訴，餘音嫋嫋，不絕如縷。舞幽壑之潛蛟，泣孤舟之嫠婦。蘇子愀然，正襟危坐而問曰：「何為其然也？」客曰：「『月明星稀，烏鵲南飛』，此非曹孟德之詩乎？西望夏口，東望武昌，山川相繆，鬱乎蒼蒼，此非孟德之困于周郎者乎？方其破荊州，下江陵，順流而東也，舳艫千里，旌旗蔽空，釃酒臨江，橫槊賦詩，固一世之雄也，而今安在哉？況吾與子，漁樵于江渚之上，侶魚蝦而友麋鹿；駕一葉之扁舟，舉匏樽以相屬。寄蜉蝣于天地，渺滄海之一粟。哀吾生之須臾，羨長江之無窮。挾飛仙以遨遊，抱明月而長終。知不可乎驟得，托遺響于悲風。」

蘇子曰：「客亦知夫水與月乎？逝者如斯，而未嘗往也；盈虛者如彼，而卒莫消長也。蓋將自其變者而觀之，則天地曾不能以一瞬；自其不變者而觀之，則物與我皆無盡也，而又何羨乎？且夫天地之間，物各有主，苟非吾之所有，雖一毫而莫取。惟江上之清風，與山間之明月，耳得之而為聲，目遇之而成色，取之無禁，用之不竭，是造物者之無盡藏也，而吾與子之所共適。」

客喜而笑，洗盞更酌。肴核既盡，杯盤狼籍，相與枕藉乎舟中，不知東方之既白。

元豐五年作於黃州。

蘇軾·後赤壁賦

是歲十月之望，步自雪堂，將歸于臨皋。二客從予過黃泥之阪。霜露既降，木葉盡脫，人影在地，仰見明月，顧而樂之，行歌相答。已而嘆曰：「有客無酒，有酒無肴，月白風清，如此良夜何！」客曰：「今者薄暮，舉網得魚，巨口細鱗，狀如松江之鱸。顧安所得酒乎？」歸而謀諸婦。婦曰：「我有斗酒，藏之久矣，以待子不時之須。」

于是攜酒與魚，復游于赤壁之下。江流有聲，斷岸千尺；山高月小，水落石出。曾日月之幾何，而江山不可復識矣。予乃攝衣而上，履巉巖，披蒙茸，踞虎豹，登虯龍，攀棲鶻之危巢，俯馮夷之幽宮。蓋二客不能從焉。劃然長嘯，草木震動，山鳴谷應，風起水涌。予亦悄然而悲，肅然而恐，凜乎其不可留也。返而登舟，放乎中流，聽其所止而休焉。時夜將半，四顧寂寥。適有孤鶴，橫江東來。翅如車輪，玄裳縞衣，戛然長鳴，掠予舟而西也。

須臾客去，予亦就睡。夢一道士，羽衣蹁躚，過臨皋之下，揖予而言曰：「赤壁之游樂乎？」問其姓名，俯而不答。「嗚呼！噫嘻！我知之矣。疇昔之夜，飛鳴而過我者，非子也耶？」道士顧笑，予亦驚悟。開戶視之，不見其處。

辛丑立夏隱堂書

(28x9)x21 cm

蘇軾・洞仙歌

冰肌玉骨，自清涼無汗。
水殿風來暗香滿。繡簾
開，一點明月窺人，人未
寢，欹枕釵橫鬢亂。
起來攜素手，庭戶無聲，
時見疏星渡河漢。試問夜
如何，夜已三更，金波
淡，玉繩低轉。但屈指，
西風幾時來，又不道，流
年暗中偷換。

戊戌穀雨隱堂

@32 cm

冰肌玉骨自清涼無汗水殿風

來暗香滿綉簾開一點明月窺

人人未寢欹枕釵橫鬢亂

起來攜素手庭戶無聲時見疏

星度河莫試問夜如何夜已三更

記得畫屏初會遇　好夢驚回
望斷高唐路燕子雙飛來又去
紗窗幾度春光暮
那日繡簾相見處低眼佯行
笑撚香雲嚲斂盡春山羞不語
人前深意難輕訴

蘇軾蝶戀花
戊戌立秋隱堂書時抄錄
東坡樂府多首

蘇軾・蝶戀花

記得畫屏初會遇。好夢驚回，望斷高唐
路。燕子雙飛來又去，紗窗幾度春光暮。
那日繡簾相見處。低眼佯行，笑整香雲
縷。斂盡春山羞不語，人前深意難輕訴。

戊戌立秋隱堂書時抄錄東坡樂府多首

@28 cm

細雨斜風作曉寒淡煙

疏柳媚晴灘入淮清洛

漸漫漫　雪沫乳花浮

午盞蓼茸蒿筍試春

盤人間有味是清歡

蘇軾浣溪沙

元豐七年十二月二十四日從泗州

劉倩叔遊南山

辛丑初春隱堂

蘇軾·浣溪沙

元豐七年十二月二十四日，從泗州
劉倩叔遊南山。

細雨斜風作曉寒，淡烟疏柳媚晴灘。
入淮清洛漸漫漫。
雪沫乳花浮午琖，蓼茸蒿筍試春盤。
人間有味是清歡。

辛丑初春隱堂

@42 cm

淨無泥蕭蕭暮雨

松間沙路

山下蘭芽短浸溪，

清歡

春盤人間有味是

莫萬笛試嫩蔥

沐乳漫漫雪淮清洛

漸漸細雨智晴睛疏斜風作小寒

灘院柳作

蘇軾・浣溪沙二首

細雨斜風作小寒，淡
烟疏柳媚晴灘。入淮
清洛漸漫漫。
雪沫乳花浮午琖，蓼
茸蒿筍試春盤。人間
有味是清歡。

山下蘭芽短浸溪，松
間沙路淨無泥。瀟瀟
暮雨子規啼。
誰道人生無再少？門
前流水尚能西！休將
白髮唱黃雞。

庚子冬至前四日新冠
肆虐居家隱堂漫筆

20x46 cm

行樂及時惟有酒

集句
蘇東坡

無言對客本非禪

辛巳春
隱堂

出自蘇軾‧次韻柳子玉見寄

行樂及時惟有酒，
無言對客本非禪。

辛丑春隱堂

69x12.5 cm

出自蘇軾・次韻江晦叔二首

鐘鼓江南岸，歸來夢自驚。

浮雲時事改，孤月此心明。

辛丑隱堂書

137x17x2 cm

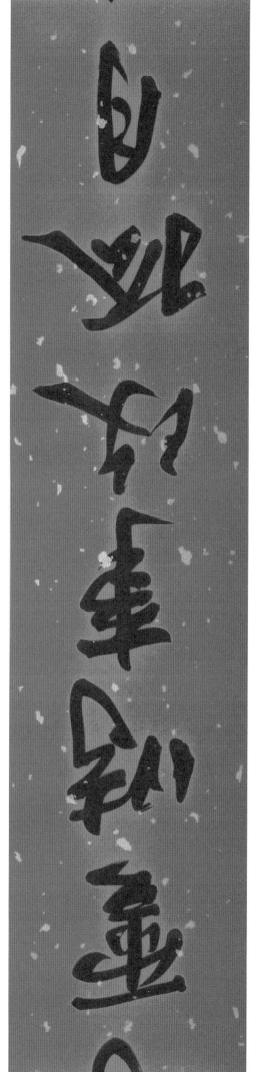
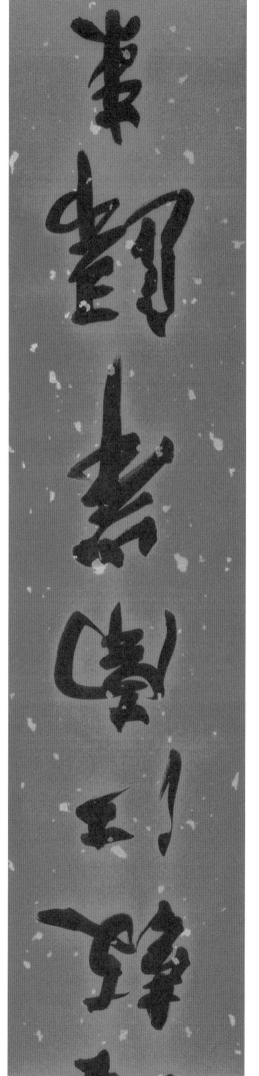

陌上花開蝴蝶

陌上花開蝴蝶飛

飛 蝶

陌上花開蝴蝶飛
江山猶是昔人非
遺民幾度垂垂老
游女長歌緩緩歸
蘇軾詩 隱堂

出自蘇軾・陌上花三首其一
陌上花開蝴蝶飛。

隱堂

18x67.5 cm

深清

蘇軾汲
江煎茶句
辛丑初春
隱堂

出自蘇軾・汲江煎茶
鉤石取深清。

辛丑初春隱堂

12x67 cm

唾花餘點亂

出自蘇軾・記夢回文二首其一

亂點餘花唾碧衫。

辛丑初春隱堂

蘇軾夢中以雪水烹小龍團，醒而得句。

11x66.5 cm

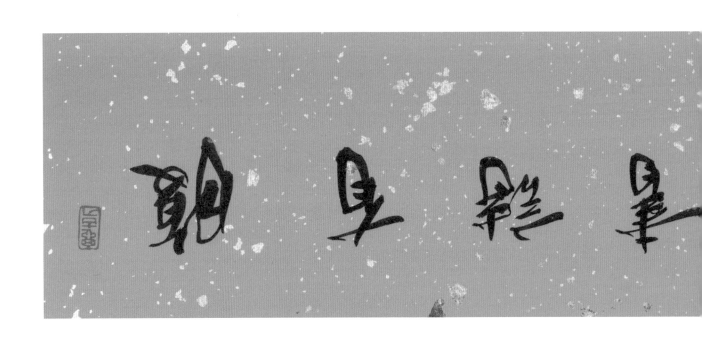

新出墨寶舉：禪淨合一

氣自華

東坡句
辛丑春
隱堂

出自蘇軾・和董傳留別
腹有詩書氣自華。

辛丑春隱堂

12.5x66.5 cm

赤壁賦

辛丑暮春隱堂

出自蘇軾・前赤壁賦
赤壁賦。
辛丑暮春隱堂

23x68.5 cm

蘇子曰客亦知夫水與月乎逝者如斯
而未嘗往也盈虛者如彼而卒莫消
長也蓋將自其變者而觀之則天地
曾不能以一瞬自其不變者而觀
物與我皆無盡也而又何羨乎且夫天
地之間物各有主苟非吾之所有雖一

毫而莫取惟江上之清風與山間之明月

耳得之而為聲目遇之而成色取之無

盡用之不竭是造物者之無盡藏也而

吾與子之所共適

客喜而笑洗盞更酌肴核既盡杯盤

狼藉相與枕藉乎舟中不知東方之既

是吾鄉

出自蘇軾・定風波

此心安處是吾鄉。

隱堂

8x49 cm

寂寞沙洲

冷

缺月掛疏桐漏斷人初靜

誰見幽人獨往來縹緲孤

鴻影驚起却回頭有恨

無人省揀盡寒枝不肯棲

寂寞沙洲冷

蘇軾卜算子

辛丑立夏隱堂

出自蘇軾·卜算子
寂寞沙洲冷。

辛丑立夏隱堂

17x53.5 cm

趙叔孺製印

但願人長久千里

共嬋娟

邊款辛巳長至日

明月幾時有把酒問青天

不知天上宮闕今夕是何年

我欲乘風歸去又恐瓊樓

玉宇高處不勝寒起舞

弄清影何似在人間

轉朱閣低綺戶照無眠

不應有恨何事長向別

時圓人有悲歡離合月

有陰晴圓缺此事古難

全但願人長久千里共嬋娟

蘇軾水調歌頭

辛丑立夏隱堂

出自蘇軾‧水調歌頭

人長久。

辛丑立夏隱堂

趙叔孺製印，但願人長久千

里共嬋娟。邊款辛巳長至日。

17x83.5 cm

江上西山半隱堤，此邦臺館一時西

暮年眼力嗟猶在，多病顛毛卻未

華故作明牕書小字，更開幽室養

丹砂他時夜雨移牀坐，厭聽南窗

點客腸一聽南窗新瓦響似聞

東塢小荷香，山家為割千房蜜

稚子新睡田五畝疏更有南堂堪

著客不憂門外故人車掃地焚

香閉閣眠簟紋如水帳如煙

客來夢覺如何處挂起西窗浪

接天

　　蘇軾南堂五首漏南堂獨有西南向

臥看千帆落淺溪

戊戌小寒前四日隱堂

蘇軾・南堂五首

其一
江上西山半隱堤，此邦臺館一時西。

其二
暮年眼力嗟猶在，多病顛毛卻未華。
故作明牕書小字，更開幽室養丹砂。

其三
一聽南堂新瓦響，似聞東塢小荷香。
他時雨夜困移牀，坐厭愁聲點客腸。

其四
山家為割千房蜜，稚子新畦五畝蔬。
更有南堂堪著客，不憂門外故人車。

其五
掃地焚香閉閣眠，簟紋如水帳如煙。
客來夢覺知何處，掛起西窗浪接天。

戊戌小寒前四日隱堂

其一漏「南堂獨有西南向，臥看千
帆落淺溪」句。

34x56.5 cm

坡　　荷　　山家　　寨千房

守新畦五畝蔬更有南堂

客不憂門外故人車掃地

閑閣眠簞紋如水帳如

夢覺如何遠卦起西窗

黑雲翻墨未遮山

白雨跳珠亂入船

卷地風來忽吹散

望湖樓下水如天

蘇軾・望湖樓

黑雲翻墨未遮山，白雨跳珠亂入船。

卷地風來忽吹散，望湖樓下水如天。

己亥隱堂書

23x32 cm

蘇軾記梦回文二首并叙 [印]

十二月十五日大雪始晴夢人以雪水烹小團茶

使美人歌以飲余夢中為作回文詩覺而記其

一句云亂點餘花唾碧衫意用飛燕唾花故

事也乃續之為二絕句云

酡顏玉碗捧纖纖亂點餘花唾碧衫歌

咽水雲凝靜院夢驚松雪落空巖

空花落盡酒傾缸日上山融雪漲江紅焙

淺甌新火活龍團小碾鬥晴窗

辛丑初春讀蘇軾詩文撰寫文章並試

新筆作灑金泥箋適得棄紙半張亲

試寫蘇軾葉詩聊以為樂前首浣溪

雪凝靜院應為飛咽水雲也

隱堂書於香港烏溪沙

蘇軾‧記夢回文二首並敘

十二月二十五日，大雪始晴，夢人以雪水烹小團茶，使美人歌以飲。余夢中為作回文詩，覺而記其一句云亂點餘花唾碧衫，意用飛燕唾花故事也，乃續之為二絕句云

其一

酡顏玉碗捧纖纖，亂點餘花唾碧衫。
歌咽水雪凝靜院，夢驚松雪落空岩。

其二

空花落盡酒傾缸，日上山融雪漲江。
紅焙淺甌新火活，龍團小碾鬥晴窗。

隱堂書於香港烏溪沙

辛丑初春讀蘇軾詩文，撰寫文章，並試新筆於灑金泥箋。適得棄紙半張，亦試寫蘇軾茶詩聊以為樂。前首歌咽水雪凝靜院應為歌咽水雲也。

34.5x45.5 cm

和蔡準郎中見邀遊西湖三首

夏潦漲湖深更幽　西風落木芙蓉秋

飛雪闇天雲拂地　新蒲出水柳映洲

湖上四時看不足　惟有人生飄若浮

解顏一笑豈易得　主人有酒君應留

君不見錢塘游宦客　朝推囚暮決

獄不因人喚何時休　其一

城市不識江湖幽　如與螻蟻語春秋

試令江湖處城市　却似麋鹿游汀洲

高人無心無不可　得坎且止乘流浮

不卯文蕭閣六鼻墨斤鷔玓三人

蘇軾．和蔡準郎
中見邀遊西湖三
首

其一
夏潦漲湖深更幽，
西風落木芙蓉秋。
飛雪闇天雲拂地，
新蒲出水柳映洲。
湖上四時看不足，
惟有人生飄若浮。
解顏一笑豈易得，
主人有酒君應留。
君不見錢塘宦游
客，朝推囚，暮決
獄，不因人喚何時
休。

其二
城市不識江湖幽，
如與螻蟻語春秋。
試令江湖處城市，
却似麋鹿游汀洲。
高人無心無不可，
得坎且止乘流浮。
公卿故舊留不得，
遇所得意終年留。
君不見拋官彭澤
令，琴無絃，巾有
酒，醉欲眠時遣客
休。

醉欲眠時遣客休　其二蛄也

田間決水鳴幽幽 插秧未遍麥已秋

相攜燒筍苦竹寺 卻下踏藕荷花洲

船頭斫鮮細縷縷 船尾炊玉香浮浮

臨風飽食得甘寢 肯使細故胸中留

君不見壯士憔悴時飢謀食渴謀飲

功名有時無罷休　其三

蘇軾熙寧五年在杭州任通判與蔡準
同遊西湖抱怨官場生活羨淵明歸隱
蔡準為蔡京之父,時任侍郎

己亥清明後二日隱堂書

其三
田間決水鳴幽幽,
插秧未遍麥已秋。
相攜燒筍苦竹寺,
卻下踏藕荷花洲。
船頭斫鮮細縷縷,
船尾炊玉香浮浮。
臨風飽食得甘寢,
肯使細故胸中留。
君不見壯士憔悴
時,飢謀食,渴謀
飲,功名有時無罷
休。

己亥清明後二日
隱堂書

蘇軾熙寧五年在
杭州任通判,與
蔡準同遊西湖,
抱怨官場生活,
羨淵明歸隱。蔡
準為蔡京之父,
時任侍郎。

東坡先生無一錢，十年家火燒凡鉛
黃金可成河可塞，只有霜鬢無由玄
龍丘居士亦可憐，談空說有夜不眠
忽聞河東獅子吼，拄杖落手心茫然
誰似濮陽公子賢，飲酒食肉自得仙
平生寓物不留物，在家學得忘家禪
門前罷亞十頃田，清溪繞屋花連天
溪堂醉臥呼不醒，落花如雪春風顛
我游蘭溪訪清泉，已辦布襪青行纏
稽山不是無賀老，我自興盡回酒船
恨君不識顏平原，恨我不識元魯山
銅駝陌上會相見，握手一笑三千年

右蘇軾寄吳德仁兼簡陳季常

薄雲霏霏不成雨　枚藾曉入千花塢

蘇軾・上巳日與二三子攜酒出游
隨所見輒作數句明日集之為詩故
辭無倫次

薄雲霏霏不成雨，杖藜曉入千花塢。
柯丘海棠吾有詩，獨笑深林誰敢侮。
三杯卯酒入徑醉，一枕春眠日亭午。
竹間老人不讀書，留我閉門誰教汝。
出簷蓁枳十圍大，寫真素壁千蛟舞。
東坡作塘今幾尺，攜酒一勞農工苦。
卻尋流水出東門，壞垣古堑花無主。
臥開桃李為誰妍，勸古鵁鶄相媚嫵。
開樽藉草勸行路，不惜春衫污泥土。
襄裳共過春草亭，扣門卻入韓家圃。
轆轤繩斷井深碧，秋千掛索人何所。
映簾空復小桃枝，乞漿不見簷門女。
南上古臺臨斷岸，雪陣翻空迷仰俯。
故人饋我玉葉羹，水冷烟消誰為煮。
〇〇〇〇〇〇〇〇〇〇〇〇〇〇

戊戌小寒前三日隱堂書

34x138 cm

平生寓物不留物在家學得忘家禪

閉門罷亞十頃田清溪繞屋花連天

溪堂醉臥呼不醒落花如雪春風顛

我游蘭溪訪清泉山瓣布瀑青行纏

稽山不是無賀老我自興盡回酒船

恨君不識顏平原恨不識元魯山

銅駝陌上會相見握手一笑三千年

右蘇軾寄吳德仁兼簡陳季常

薄雲霏霏不成雨枝蘇曉入千花塢

柯丘准棠吾有詩獨笑深林誰敢侮

蟹眼已過魚眼生颼颼欲作

松風鳴蒙茸出磨細珠落�

轉繞甌飛雪輕銀瓶瀉湯誇

第二未識古人煎水意君不見

昔時李生好客手自煎貴從活

火發新泉又不見今時潞公煎

茶學西蜀定州花瓷琢紅玉我

今貧病常苦饑分無玉碗捧蛾

眉

右蘇軾試院煎茶

作於熙寧五年時任

杭州通判詩中所言

李生為唐時李約

公即文彥博也

辛丑春日隱堂

蘇軾．試院煎茶

蟹眼已過魚眼生，
颼颼欲作松風鳴。
蒙茸出磨細珠落，
眩轉繞甌飛雪輕。
銀瓶瀉湯誇第二，
未識古人煎水意。
君不見昔時李生好客手自煎，
貴從活火發新泉。
又不見今時潞公煎茶學西蜀，
定州花瓷琢紅玉。
我今貧病常苦饑，
分無玉碗捧蛾眉。
且學公家作茗飲，
博爐石銚行相隨。
不用撑腸拄腹文字五千卷，
但願一甌常及睡足日高時。

辛丑春日隱堂

作於熙寧五年，時任杭州
通判。詩中所言李生為唐
時李約，潞公即文彥博也。

23x53 cm

蘇軾 遊徑山

衆峰來自天目山勢若駿馬奔

平川中途勒破千里足金鞭玉

鐙相迴旋人言山佳水亦佳下有

萬古蛟龍淵道人天眼識王氣

結茅宴坐荒山巔精誠貫山石

為裂天女下試顏如蓮寒窗暖

是來扑朔夜鏟呪水降蜿蜒

眉老人朝叩門願爲弟子長參

蘇軾・遊徑山

眾峰來自天目山，
勢若駿馬奔平川。
中途勒破千里足，
金鞭玉轡相迴旋。
人言山住水亦住，
下有萬古蛟龍淵。
道人天眼識王氣，
結茅宴坐荒山巔。
精誠貫山石為裂，
天女下試顏如蓮。
寒窗暖足來朴朔，
夜鉢呪水降蜿蜒。
雪眉老人朝叩門，
願為弟子長參禪。
爾來廢興三百載，
奔走吳會輸金錢。
飛樓湧殿壓山破，
朝鐘暮鼓驚龍眠。
晴空偶見浮海蜃，
落日下數投林鳶。
有生共處覆載內，
擾擾膏火同煎烹。
近來愈覺世路隘，
每到寬處差安便。
嗟余老矣百事廢，
卻尋舊學心茫然。
問龍乞水歸洗眼，
欲看細字銷殘年。

辛丑春日隱堂

23x53 cm

韓幹馬十四匹

二馬並驅攬八蹄二馬宛頸

駿尾齊一馬任前雙舉後一

馬卻避長鳴嘶老髯奚官

騎且顧前身作馬通馬語後

有八匹飲且行微流赴吻若

有聲前者既濟出林鶴後者

欲步鵝兔敢最後一匹馬中

龍眠不嗔不畫金穊佩風韓生

畫馬真是馬蘇子作詩如

見畫世無伯樂亦無韓此

詩此畫誰當看

此詩作於熙寧十年

樓鑰指出季龍眠曾

臨此畫但原畫十六匹

馬蘇軾寫十四匹有誤

辛丑立夏隱堂

蘇軾・韓幹馬
十四匹

二馬並驅攢八蹄，
二馬宛頸騣尾齊。
一馬任前雙舉後，
一馬卻避長鳴嘶。
老髯奚官騎且顧，
前身作馬通馬語。
後有八匹飲且行，
微流赴吻若有聲。
前者既濟出林鶴，
後者欲涉鶴俛啄。
最後一匹馬中龍，
不嘶不動尾搖風。
韓生畫馬真是馬，
蘇子作詩如見畫。
世無伯樂亦無韓，
此詩此畫誰當看？

辛丑立夏隱堂

此詩作於熙寧十
年，樓鑰指出季龍
眠曾臨此畫，但原
畫十六匹馬，蘇軾
寫十四匹有誤。

蘇軾寓居定惠院

江城地瘴蕃草木只有名

花苦逃獨嫣然一笑竹籬

間桃李漫山總相俗也知

造物有深意故遣佳人

在空谷自然富貴出天

姿不待金盤薦華屋

朱脣得酒暈生臉翠袖

卷紗紅映肉林深霧暗

曉光遲日暖風輕春睡

無人聲沚沚兮令　　（部分漫漶）
無一事散步道逢自捫
腹不悶人皷與僧舍挂
杖敲門看修竹忽逢絶
艷照衰朽歎息無言皆
病目陌邦何處得此花
無乃好事移西蜀寸根
千里不易致銜子飛來
定鴻鵠天涯流落俱可
念爲飲一樽歌此曲明朝
酒醒還獨來雪落紛紛
那忍觸　　隱堂　〔印〕

隱堂

蘇軾・寓居定惠院

江城地瘴蕃草木，只有名花苦幽獨
嫣然一笑竹籬間，桃李漫山總粗俗
也知造物有深意，故遣佳人在空谷
自然富貴出天姿，不待金盤薦華屋
朱脣得酒暈生臉，翠袖卷紗紅映肉
林深霧暗曉光遲，日暖風輕春睡足
雨中有淚亦悽愴，月下無人更清淑
先生食飽無一事，散步逍遙自捫腹
不問人家與僧舍，挂杖敲門看修竹
忽逢絕豔照衰朽，歎息無言揩病目
陌邦何處得此花，無乃好事移西蜀
寸根千里不易致，銜子飛來定鴻鵠
天涯流落俱可念，為飲一樽歌此曲
明朝酒醒還獨來，雪落紛紛那忍觸。

17x57 cm

朱脣得酒暈生臉翠袖

卷紗紅映肉林瀟霧暗

曉光遊目暖風輕春睡

足雨中有淚亦悽慘月下

無人更清淑先生食飽

無一事散步道逯自捫
腹不問人家與僧舍拄
杖敲門看修竹忽逢絕
艷晒襄朽歎息無言皆
若目西邨可還得此花

幽人無事不出門偶逐東風轉

良夜參差玉宇飛木末緩緩香

烟束月下江雲有態清自媚竹露

無聲浩如瀉已驚弱柳萬絲垂

尚有殘梅一枝亞清詩獨吟還

自和白酒已盡誰舩借不惜青

春忽忽過但恐歡意年年謝

自知醉耳愛松風會揀霜林結

槽如壓蔗飲中真味老更濃醉
裏狂言醒可怕閉門謝客對妻
子倒冠落佩從嘲罵
蘇軾之惠院寓居月夜偶出

蘇軾·定惠院寓居月夜偶出

幽人無事不出門，偶逐東風轉良夜
參差玉宇飛木末，繚繞香烟來月下
江雲有態清自媚，竹露無聲浩如瀉
已驚弱柳萬絲垂，尚有殘梅一枝亞
清詩獨吟還自和，白酒已盡誰能借
不惜青春忽忽過，但恐歡意年年謝
自知醉耳愛松風，會揀霜林結茅舍
浮浮大甑長炊玉，溜溜小槽如壓蔗
飲中真味老更濃，醉裏狂言醒可怕
閉門謝客對妻子，倒冠落佩從嘲罵。

34x69 cm

明月幾時有把酒問青天

不知天上宮闕今夕是何

年我欲乘風歸去又恐瓊

樓玉宇高處不勝寒起舞

弄清影何似在人間

轉朱閣低綺戶照無眠不應

有恨何事常向別時圓人有

悲歡離合月有陰晴圓缺此

事古難全但願人長久千里

共嬋娟

蘇軾‧水調歌頭

丙辰中秋，歡飲達旦，大醉，作此篇兼懷子由。

明月幾時有？把酒問青天。不知天上宮闕，今夕是何年。我欲乘風歸去，又恐瓊樓玉宇，高處不勝寒。起舞弄清影，何似在人間？

轉朱閣，低綺戶，照無眠。不應有恨，何事常向別時圓？人有悲歡離合，月有陰晴圓缺，此事古難全。但願人長久，千里共嬋娟。

丁酉立秋隱堂書

34x60.5 cm

持杯遙勸天邊月願月
圓無缺持杯復更勸
花枝且願花枝長在
莫離披
持杯月下花前醉休問
榮枯事此歡能有幾人

右蘇軾虞美人詞

歷來學者列此為

未編年類不知何

時所作推其持願

當作於中秋之時

戊戌白露隱堂

知蘸酒逢花不飲待

何時

蘇軾·虞美人

持杯遙勸天邊月，
願月圓無缺。持杯
復更勸花枝，且願
花枝長在，莫離坡。
持杯月下花前醉，
休問榮枯事。此歡
能有幾人知，對酒
逢花不飲，待何時。

戊戌白露隱堂

歷來學者列此為未
編年類，不知何時
所作，推其持願，
當作於中秋之時。

34x69 cm

花褪殘紅青杏小燕子飛時

綠水人家繞枝上柳綿吹又

少天涯何處無芳草

牆裏鞦韆牆外道牆外行

人牆裏佳人笑笑漸不聞

聲漸悄多情卻被無情惱

右蘇軾蝶戀花春景
紹聖二年乙亥春作於惠州
傳說蘇軾在惠州作此命朝雲
唱詞歌喉將轉淚滿衣襟東
坡詰其故答曰奴所不能歌是
枝上柳綿吹又少天涯何處無
芳草也東坡大笑遂罷朝雲不
久抱疾而亡東坡終身不聽此詞
庚子寒露隱堂書

蘇軾・蝶戀花・春景

花褪殘紅青杏小。燕子飛時，綠水人家繞。枝上柳綿吹又少。天涯何處無芳草。牆裏鞦韆牆外道。牆外行人，牆裏佳人笑。笑漸不聞聲漸悄。多情卻被無情惱。

庚子寒露隱堂書

紹聖二年乙亥春作於惠州。傳說蘇軾在惠州作此，命朝雲唱詞，歌喉將轉，淚滿衣襟。東坡詰其故，答曰：奴所不能歌，是枝上柳綿吹又少，天涯何處無芳草也。東坡大笑，遂罷朝雲。不久抱疾而亡，東坡終身不聽此詞。

35x69 cm

蘇軾哨徧 【印】

為米折腰因酒棄家口體

交相累歸去來誰不遣君歸

覺從前皆非今是露未晞

征夫指予歸路門前笑語喧

童稚嗟舊菊都荒新松暗老

吾年今已如此但小窗容膝閉

柴扉策杖看孤雲暮鴻飛雲

出無心鳥倦知還本非有意

噫歸去來兮我今忘我兼忘

世親戚無浪語琴書中有真

蘇軾在黃州治東坡，改
《歸去來詞》使家童歌之。

辛丑初春隱堂

蘇軾·哨徧

為米折腰，因酒棄家，口體交相累。歸去來，誰不遣君歸。覺從前皆非今是。露未晞。征夫指予歸路，門前笑語喧童稚。嗟舊菊都荒，新松暗老，吾年今已如此。但小窗容膝閉柴扉。策杖看孤雲暮鴻飛。雲出無心，鳥倦知還，本非有意。噫！歸去來兮。我今忘我兼忘世。親戚無浪語，琴書中有真味。步翠麓崎嶇，泛溪窈窕，涓涓暗谷流春水。觀草木欣榮，幽人自感，吾生行且休矣。念寓形宇內復幾時。不自覺皇皇欲何之？委吾心，去留誰計。神仙知在何處？富貴非吾志。但知臨水登山嘯詠，自引壺觴自醉。此生天命更何疑。且乘流，遇坎還止。

辛丑初春隱堂

蘇軾在黃州治東坡，改《歸去來詞》使家童歌之。

23x68.5 cm

山下蘭芽短浸溪松間

沙路淨無泥瀟瀟暮雨

子規啼　　誰道人生無

再少門前流水尚能西休

將白髮唱黃雞

蘇軾・浣溪沙

山下蘭芽短浸溪，松間沙路
淨無泥，瀟瀟暮雨子規啼。
誰道人生無再少？門前流水
尚能西！休將白髮唱黃雞。

辛丑隱堂書

36x42 cm

瓊州惠通泉記

禹貢濟水入於河溢為滎河南
曰滎陽河北曰滎澤沱潛李
梁州二水亦見於荆州水行地
中出沒數千里外雖河海不
能絕也唐相李文饒好飲惠
山泉置驛以取水有僧言長
安吳天觀井水與惠山泉通
雜以他井水十餘缶試之僧
獨指其一曰此惠山泉也文
饒為罷水驛

居士過瓊廬僧惟德以水

飼焉兩求爲之名名之曰

惠通元符三年六月十七日記

右蘇軾瓊州惠通泉記

邇來通讀蘇軾詩文集

深慨東坡於困厄之時仍

能豁達處之在日常生活

小事發現生活之樂趣由

之體悟生命之意義通

達天地生生之義真可通

惠宇宙奧義也

戊戌大雪隱堂書

蘇軾 · 瓊州惠通泉記

《禹貢》：濟水入於河，溢為滎河，南曰滎陽河，北曰滎澤。沱潛本梁州，二水亦見於荊州。水行地中，出沒數千里外，雖河海不能絕也。唐相李文饒好飲惠山泉，置驛以取水。有僧言長安吳天觀井水與惠山泉通，雜以他缶水十餘缶。試之，僧獨指其一曰：「此惠山泉也。」文饒為罷水驛。瓊州之東五十里曰三山庵，庵下有泉，味類惠山。東坡居士過瓊庵，僧惟德以水餉焉，而求為之名，名之曰：「惠通。」元符三年六月十七日記。

戊戌大雪隱堂

邇來通讀蘇軾詩文集，深慨東坡於困厄之時仍能豁達處之，在日常生活小事發現生活之樂趣，由之體悟生命之意義，通達天地生生之義，真乃通惠宇宙奧義也。

34.5x120 cm

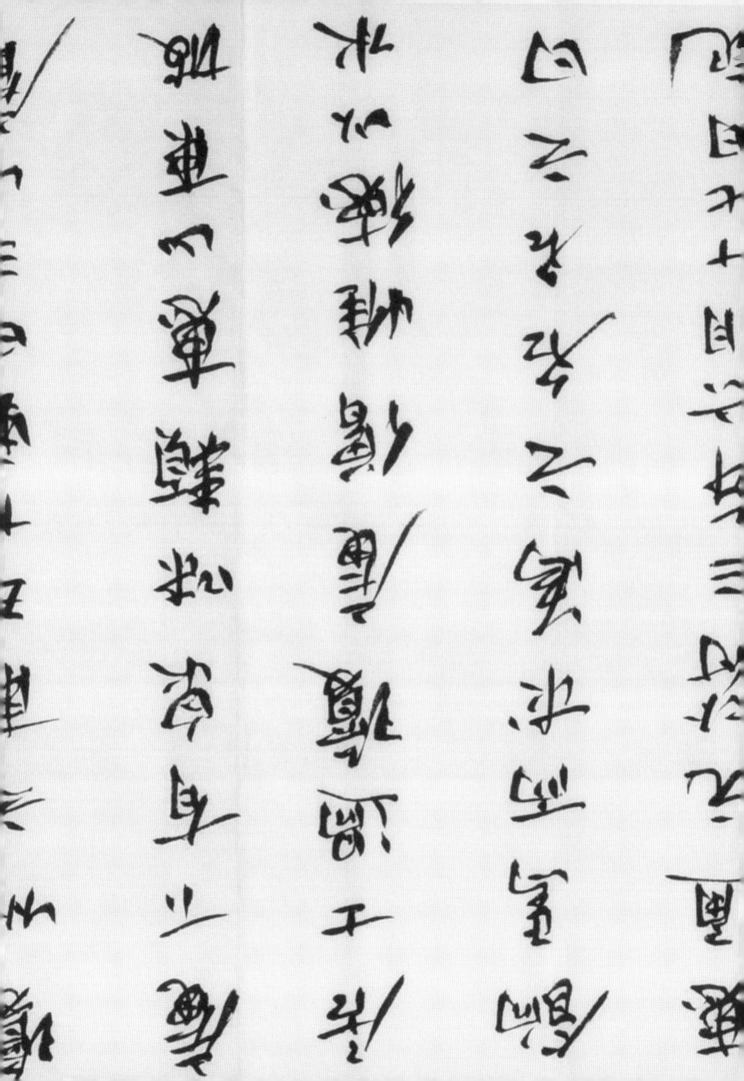

蘇軾・記游定惠院

黃州定惠院東小山上，有海棠一株，特繁茂。每歲盛開，必攜客置酒，已五醉其下矣。今年復與參寥師二三子訪焉。主雖市井人，然以予故，稍加培治。山上多老枳木，性瘦韌，筋脉呈露，如老人項頸。花白而圓，如大珠纍纍，香色皆不凡。此木不為人所喜，稍稍伐去，以予故，亦得不伐。既飲，往憩于尚氏之第。尚氏亦市井人也，而居處修潔，如吳越間人，竹林花圃皆可喜。醉臥小板閣上，稍醒，聞坐客崔成老彈雷氏琴，作悲風曉月，錚錚然，意非人間也。晚乃步出城東，鬻大木盆，意者謂可以注清泉，瀹瓜李，遂貪綠小溝，入何氏、韓氏竹園。時何氏方作堂竹間，既闢地矣，遂置酒竹陰下。有劉唐年主簿者，餽油煎餌，其名為甚酥，味極美。客尚欲飲，而予忽興盡，乃徑歸。道過何氏小圃，乞其藂橘，移種雪堂之西。坐客徐君得之將適閩中，以後會未可期，請予記之，為異日拊掌。時參寥獨不飲，以棗湯代之。

欲歸而子瞻興盡……往臨遊

過何氏……圖之丹墓摘松禮

雪堂之西生荼徐君得之將遇

關中之後會于川期請于記之

為吳曰柳亭時參寥獨不飲以

棗湯代之

記游松風亭

余嘗寓居惠州嘉佑寺縱步松

風亭下足力疲乏思欲就林止息

望亭宇尚在木末意謂是如何

得到良久忽曰此間有甚麼歇

不得處由是如掛鈎之魚忽得

解脫若人悟此雖兵陣相接鼓

聲如雷霆進則死敵退則死

法雷甚麼時也不妨熟歇

東坡先生書此二游記一在

黃州貶所一在惠州貶地

卻能有所超脫隨遇而

安並自道心境足見其

困厄之後體悟豁達在

己心不以困境而悲也

辛丑立夏隱堂

[印]

蘇軾‧記游松風亭

余嘗寓居惠州嘉佑寺，縱
步松風亭下，足力疲乏，
思欲就林止息。望亭宇尚
在木末，意謂是如何得
到？良久忽曰：「此間有甚
麼歇不得處！」由是如掛
鈎之魚，忽得解脫。若人
悟此，雖兵陣相接，鼓聲
如雷霆，進則死敵，退則
死法，當甚麼時也不妨熟
歇。

辛丑立夏隱堂

東坡先生書此二游記，一
在黃州貶所，一在惠州貶
地，卻能有所超脫，隨遇
而安，並自道心境，足見
其困厄之後，體悟豁達在
己，心不以困境而悲也
。

22.5x137 cm

識

字

一

觀

勤

靜

萬壽

清·陳洪綬書四時花卉冊

用月映日花上花上花開三花色一

24×21.5 cm（分张）

我書意造本無法，點畫
信手煩推求

蘇東坡語

丁酉隱堂

出自蘇軾・石蒼舒醉墨堂

我書意造本無法，點畫信手煩推求。

丁酉隱堂

54.5x20.5 cm

家在江南黃葉村

蘇軾詩句

辛丑隱堂

扁舟一棹歸何處
家在江南黃葉村
書李世南畫秋景

出自蘇軾・書李世南所畫秋景二首其一

家在江南黃葉村。

辛丑隱堂

68.5x23 cm

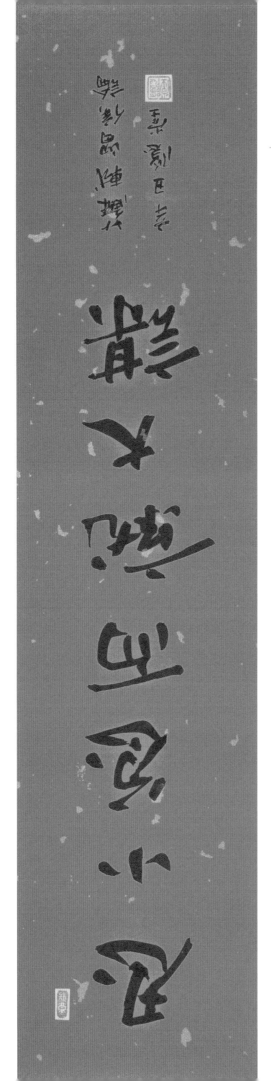

李德仁 书

毛泽东《卜算子·咏梅》
词句·风雨送春归。

68.5×17 cm

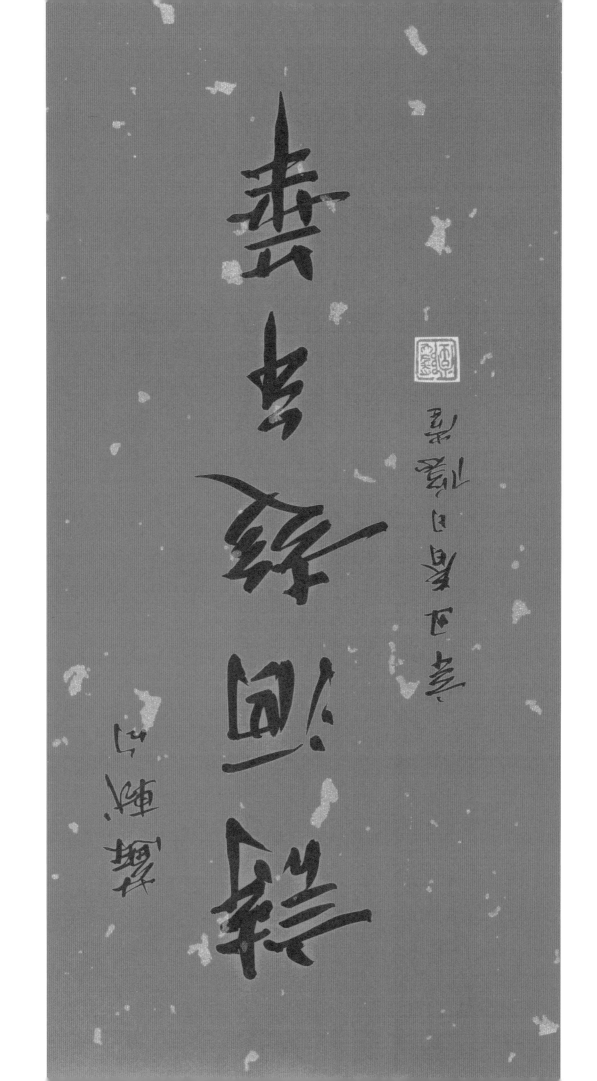

壽比雲鶴

40x17 cm

歸暮歸暮長笛一聲何處

蘇軾調笑令漁父漁父江上微風細雨青蓑黃箬裳衣紅酒白魚暮歸

辛丑暮春隱堂書於烏溪沙

出自蘇軾‧調笑令

歸暮、歸暮。長笛一聲何處。

辛丑暮春隱堂書於烏溪沙

137x34.5 cm

可惜一溪明月莫教踏破瓊瑤

蘇軾西江月照野瀰瀰淺浪橫空隱隱微霄障泥未解玉驄驕我醉欲眠芳草

辛丑暮春隱堂書於烏溪沙

出自蘇軾・西江月

可惜一溪明月，莫教踏破瓊瑤。

辛丑暮春隱堂書於烏溪沙

118x34.5 cm

東坡八首并叙

余至黃州二年，日以困匱，故人馬正卿哀余乏食，為
於郡中請故營地數十畝，使得躬耕其中、地既久
荒為茨棘瓦礫之場、而歲又大旱、墾闢之勞、筋
力殆盡。擇秄而歎、乃作是詩、自愍其勤、庶幾來
歲之入以忘其勞焉

其一

廢壘無人顧、頹垣滿蓬蒿、誰能捐筋力、歲晚不償勞

獨有孤旅人天寒無所逃端來拾瓦礫歲旱土不膏

崎嶇草萊中欲剜一寸毛嗒然擇末歉我廩何時高

其二

荒田難浪莽高庫各有適下隰種秔稌東原蒔棗栗

江南有蜀士桑果已許么好竹不難栽但恐難檳逸

猶須小佳處規以安我室家僮燒枯草弄報暗井出

一飽未敢期瓢飲已可必 其三

自昔有微泉來從遠嶺背空城過聚落流惡壯蓬艾

吉爲柯氏陂十畝魚蝦會歲旱泉亦竭枯萍黏破塊

昨夜南山雲雨到一犁外泫然尋故瀆知我理荒薈

泥芹有宿根一寸嗟獨在雪芽何時動春鳩行可膾

其四

種稻清明前樂事我能數毛空暗春澤針水聞好語

分秧及初夏漸喜風葉舉月明看露上二珠垂縷

秋來霜穗重顛倒相撐拄但聞畦隴間蚱蜢如風雨

新舂便入甑玉粒照管營粲久食官倉紅腐等泥土

行當知此味口腹吾已許

其五

良農惜地力幸此十年荒桑柘未及成二麥庶可望

投種未逾月覆塊已蒼蒼農夫告我言為使苗葉昌

君欲富餅餌要須縱牛羊再緋謝苦言得飽不敢忘

其六

種棗期可剝種松期可劚事在十年外吾計亦已慤

十年何足道　千載如風電舊聞吾衰甚奴此筞毅可擊

我有同舍郎官居在灞岳遺我三寸甘照座光卓犖

百栽偹可致當及春冰涯想見竹籬間青黄棻金角

其七

潘子久不調沽酒江南村郭生车將種賣藥西市垣

古生亦好事恐是押牙孫家有一畝竹無時容叩門

我窮交舊絕三子獨見存徑我於東坡勞餉同一飧

可憐杜拾遺事與朱阮論吾师小子夏四海皆弟昆

其八

馬生本窮士，從我二十年，日夜望我貴，求分買山錢。
我今夜景君，借耕輟茲田，刮毛龜背上，何時得成氈。
可憐馬生癡，至今誇我賢，眾笑終不悔，施一當獲千。

施註，東坡在黃岡，卜州治東百餘步，用蔡志云，白樂天為忠州刺史，有東坡種花二詩，蘇文忠公不輕許可，獨敬白樂天，屢形詩篇，謫居黃州，始號東坡。

庚子大暑新冠疫情加劇　隱堂書

蘇軾・東坡八首並敘

余至黃州二年，日以困匱，故人馬正卿哀余乏食，為於郡中請故營地數十畝，使得躬耕其中。地既久荒為茨棘瓦礫之場，而歲又大旱，墾闢之勞，筋力殆盡。釋未而歎，乃作是詩，自愍其勤，庶幾來歲之入以忘其勞焉。

其一

廢壘無人顧，頹垣滿蓬蒿。
誰能捐筋力，歲晚不償勞。
獨有孤旅人，天窮無所逃。
端來拾瓦礫，歲旱土不膏。
崎嶇草棘中，欲刮一寸毛。
喟焉釋未歎，我廩何時高。

其二

荒田雖浪莽，高庳各有適。
下隰種秔稌，東原蒔棗栗。
江南有蜀士，桑果已許乞。
好竹不難栽，但恐鞭橫逸。
仍須卜佳處，規以安我室。
家僮燒枯草，走報暗井出。
一飽未敢期，瓢飲已可必。

其三

自昔有微泉，來從遠嶺背。
穿城過聚落，流惡壯蓬艾。
去為柯氏陂，十畝魚蝦會。
歲旱泉亦竭，枯萍黏破塊。
昨夜南山雲，雨到一犂外。
泫然尋故瀆，知我理荒薈。
泥芹有宿根，一寸嗟獨在。
雪芽何時動，春鳩行可膾。

其四

種稻清明前，樂事我能數。
毛空暗春澤，針水聞好語。
分秧及初夏，漸喜風葉舉。
月明看露上，一一珠垂縷。
秋來霜穗重，顛倒相撐拄。
但聞畦隴間，蚱蜢如風雨。
新春便入甑，玉粒照筐筥。
我久食官倉，紅腐等泥土。
行當知此味，口腹吾已許。

其五

良農惜地力，幸此十年荒。
一麥庶可望，覆塊已蒼蒼。
農夫告我言，勿使苗葉昌。
君欲富餅餌，要須縱牛羊。
再拜謝苦言，得飽不敢忘。

其六

種棗期可剝，種松期可斲。
事在十年外，吾計亦已慤。
十年何足道，千載如風雹。
舊聞李衡奴，此策疑可學。
我有同舍郎，官居在灊岳。
遣我三寸甘，照座光卓犖。
百栽倘可致，當及春冰渥。
想見竹籬間，青黃垂屋角。

其七

潘子久不調，沽酒江南村。
郭生本將種，賣藥西市垣。
古生亦好事，恐是押牙孫。
家有一畝竹，無時客叩門。
我窮交舊絕，三子獨見存。
從我於東坡，勞餉同一飱。
可憐杜拾遺，事與朱阮論。
吾師卜子夏，四海皆弟昆。

其八

馬生本窮士，從我二十年。
日夜望我貴，求分買山錢。
我今反累君，借耕輟茲田。
刮毛龜背上，何時得成氈。
可憐馬生癡，至今誇我賢。
眾笑終不悔，施一當獲千。

庚子大暑新冠疫情加劇隱堂書

施註，東坡在黃岡山下州治東百餘步，《周益公雜志》云：白樂天為忠州刺史，有《東坡種花》二詩，蘇文忠公不輕許可，獨敬白樂天，屢形詩篇，謫居黃州，始號東坡。

28.5x18.5 cm

論畫以形似　見與兒童鄰　賦詩必此詩　定非知詩人　詩畫本一律
天工與清新　邊鸞雀寫生　趙昌花傳神　何如此兩幅　疏淡含精勻
誰言一點紅　解寄無邊春　瘦竹如幽人　幽花如處女　低昂枝上雀　搖
蕩花間雨　雙翎決將起　眾葉紛自舉　可憐採花蜂　清蜜寄兩股　若人
富天巧　春色入毫楮　懸知君能詩　寄聲求妙語　　蘇軾詩

辛丑初春隱堂書

蘇軾‧書鄢陵王主簿所畫折枝二首

其一

論畫以形似，見與兒童鄰。賦詩必此詩，

定非知詩人。詩畫本一律，天工與清新。

邊鸞雀寫生，趙昌花傳神。何如此兩幅，

疎淡含精勻。誰言一點紅，解寄無邊春。

其二

瘦竹如幽人，幽花如處女。低昂枝上雀，

搖蕩花間雨。雙翎決將起，眾葉紛自舉。

可憐採花蜂，清蜜寄兩股。若人富天巧，

春色入毫楮。懸知君能詩，寄聲求妙語。

辛丑初春隱堂書

68.5x17 cm

蘇軾遊惠山 幷敘

余昔嘗為錢塘倅往來無錫未嘗不至惠山既去五年復為湖州與高郵

秦太虛杭僧參寥同至覽度士王武陵寶覺寺宿所賦詩愛其

語清簡蕭然有出塵之姿追用其韻各賦三首

王武陵詩云秋日遊古寺秋山正蒼蒼泛舟次巖壑稽首金山堂下有寒泉流

上有珍禽翔石門吐明月竹本泛清光中夜何沉沉但聞松桂香曠然去塵境悠處濠之志

辛丑初春隱堂書於烏溪沙

蘇軾·遊惠山並敘

余昔為錢塘倅，往來無錫未嘗不至惠山。
既去五年，復為湖州，與高郵秦太虛、杭
僧參寥同至，覽唐處士王武陵、竇群、
朱宿所賦詩，愛其語清簡，蕭然有出塵之
姿，追用其韻，各賦三首。

辛丑初春隱堂書於烏溪沙

王武陸詩云：秋日遊古寺，秋山正蒼
蒼。泛舟次巖壑。稽首金山堂。下有寒
泉流，上有珍禽翔。石門吐明月，竹木
涵清光。中夜何沉沉，但聞松桂香。曠
然出塵境，幽慮澹已忘。

68.5x34.5 cm

梦裏五年過覽東雙鬢蒼還將塵土足一步游瀾堂俯窺松

桂影仰見鴻鶴翔炯然肝肺間已作冰玉光虚明中有色清淨自

生香還從世俗去永與世俗忘 蘇軾游惠山之一

辛丑初春隱堂書於烏漢沙

其一
夢裏五年過，覺來雙鬢蒼
還將塵土足，一步漪瀾堂
俯窺松桂影，仰見鴻鶴翔
炯然肝肺間，已作冰玉光
虛明中有色，清淨自生香
還從世俗去，永與世俗忘

69x26 cm

薄雲不遮山疏雨不濕人蕭蕭松徑滑策策芒鞋新嘉祐二三

子皎然無淄磷勝遊豈殊昔清吟杳舊史瘵讀歌

小旻哀哉扶風子難與葉許鄰　蘇軾遊惠山之二

敲火發山泉烹茶避林樾明窗傾紫礬色味兩奇絕飽吾生眠食苟一飽

萬想滅頹笑玉川子飢弄三百月當如山中人睡起山花發二甌誰與

其門外無來轍　蘇軾遊惠山之三

其二
薄雲不遮山，疎雨不濕人。
蕭蕭松徑滑，策策芒鞋新。
嘉我二三子，皎然無淄磷。
勝遊豈殊昔，清句仍絕塵。
弔古泣舊史，疾讒歌小旻。
哀哉扶風子，難與巢許鄰。

其三
敲火發山泉，烹茶避林樾。
明窗傾紫盞，色味兩奇絕。
吾生眠食耳，一飽萬想滅。
頗笑玉川子，飢弄三百月。
豈如山中人，睡起山花發。
一甌誰與共，門外無來轍。

68.5x34.5 cm

斫竹穿花破綠苔 小詩端為覓檀栽 細看造物
初無物 春到江南花自開

蘇東坡次王荊公絕句

戊戌小寒前四日 隱盦試筆

蘇軾・次王荊公絕句

斫竹穿花破綠苔，小詩端為覓橙栽。

細看造物初無物，春到江南花自開。

戊戌小寒前四日隱堂試筆

69x25.5 cm

東風嫋嫋泛崇光 香霧空濛月轉
廊 只恐夜深花睡去 故燒高燭照
紅妝

蘇軾 海棠詩

戊戌小寒前四日 隱堂

蘇軾・海棠詩

東風嫋嫋泛崇光，香霧空濛月轉廊。
只恐夜深花睡去，故燒高燭照紅妝。

戊戌小寒前四日隱堂

68.5x34.5 cm

羅浮山下四時春盧橘楊梅次第新

日噉荔枝三百顆不辭長作嶺南人

東坡惠州食荔枝詩

戊戌小寒前四日隱堂

蘇軾・惠州食荔枝詩

羅浮山下四時春，盧橘楊梅次第新。

日噉荔枝三百顆，不辭長作嶺南人。

戊戌小寒前四日隱堂

35x17 cm

亭亭石塔東峰上此老初束百神仰虎移泉眼

鼓行脚龍作浪花供撫掌至今遊人鹽濯足

臥聽空堦環珮響故知此老如此泉莫作人間去

束想

蘇軾虎跑泉

庚子初夏隱堂

69×34 cm

仙山一霎草瀌行雲洗遍香肌粉未勻明月來投玉川子清風

吹破武林春要知冰雪心腸好不是膏油首面新戲作小詩

君莫笑從來佳茗似佳人

蘇軾次韻曹輔寄壑源試焙新芽

膏油首面新者言造茶者以膏油塗餅以欺不知茶者

庚子仲秋隱堂書於鳬溪沙

蘇軾・次韻曹輔寄壑源試焙新芽

仙山靈草濕行雲，洗遍香肌粉未勻。
明月來投玉川子，清風吹破武林春。
要知玉雪心腸好，不是膏油首面新。
戲作小詩君莫笑，從來佳茗似佳人。

庚子仲秋隱堂書於烏溪沙

膏油首面新者，言造茶者以膏油塗
餅，以欺不知茶者。

69x34 cm

人生到處知何似，應似飛鴻踏雪泥。泥上偶然留指爪，鴻飛那復計東西。老僧已死成新塔，壞壁無由見舊題。往日崎嶇還記否，路長人困蹇驢嘶

蘇軾和子由澠池懷舊

辛丑初春隱堂書於烏溪沙

蘇軾・和子由澠池懷舊

人生到處知何似，應似飛鴻踏雪泥。
泥上偶然留指爪，鴻飛那復計東西。
老僧已死成新塔，壞壁無由見舊題。
往日崎嶇還記否，路長人困蹇驢嘶。

辛丑初春隱堂書於烏溪沙

68.5x17 cm

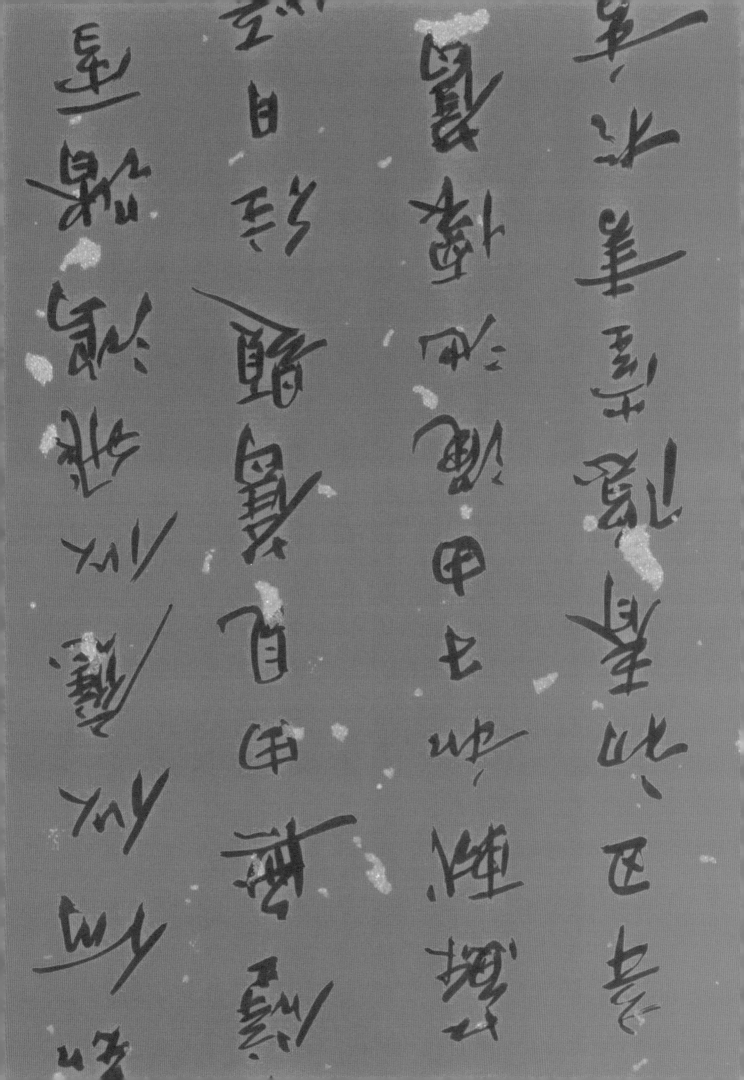

蘇軾・和董傳留別

麤繒大布裹生涯，腹有詩書氣自華。
厭伴老儒烹瓠葉，強隨舉子踏槐花。
囊空不辦尋春馬，眼亂行看擇婿車。
得意猶堪誇世俗，詔黃新溼字如鴉。

辛丑初春隱堂書於香港烏溪沙

68.5x17 cm

裹生涯腹有詩書氣自

馬眼亂行看擇壻東

蘇軾和董傳留別

辛丑初春於隱堂書於

遊人腳底一聲雷滿座頑雲撥

不開天外黑風吹海立浙東飛

雨過江東十分灩灧金尊凸千枝

敲鏗羯鼓催喚起謫仙泉灑面

倒傾鮫室瀉瓊瑰

蘇軾有美堂暴雨

辛丑春隱堂

蘇軾・有美堂暴雨

遊人腳底一聲雷，滿座頑雲撥不開。
天外黑風吹海立，浙東飛雨過江來。
十分瀲灩金樽凸，千杖敲鏗羯鼓催。
喚起謫仙泉灑面，倒傾鮫室瀉瓊瑰。

辛丑春隱堂

32x26.5 cm

活水還須活火煎自臨釣石取深清大瓢貯月

歸春甕小勺分江入夜瓶雪乳已翻煎處腳如風

忽作瀉時聲枯腸未易禁三碗坐聽荒城長短更

右蘇軾汲江煎茶

此詩作於海南抑作於惠州學者頗有爭論但以

詩論詩洵為上乘之作則無異議楊萬里最欣賞

辛巳春日隱堂錄於香港

蘇軾・汲江煎茶

活水還將活火煎，自臨釣石取深清。
大瓢貯月歸春甕，小勺分江入夜瓶。
雪乳已翻煎處腳，松風忽作瀉時聲。
枯腸未易禁三碗，坐聽荒城長短更。

辛丑春日隱堂錄於香港

此詩作於海南，抑作於惠州，學者
頗有爭論。但以詩論詩，洵為上乘
之作，則無異議。楊萬里最欽賞。

34.5x23 cm

吳儂生長湖山曲　呼吸湖光飲山綠　不論世外隱君子　傭奴販婦皆冰玉

先生可是絕俗人　神清骨冷無由俗　我不識君曾夢見　瞳子瞭然光可燭

遺篇妙字處處有　步遶西湖看不足　詩如東野不言寒　書似西臺差少肉

平生高節已難繼　將死微言猶可録　自言不作封禪書　更肯悲吟白頭曲

我笑吳人不好事　好作祠堂傍修竹　不然配食水仙王　一盞寒泉薦秋菊

蘇軾書林逋詩後

戊戌小雪後一月往東蘇杭閒讀東坡詩

蘇軾・書林逋詩後

吳儂生長湖山曲，呼吸湖光飲山綠。
不論世外隱君子，傭兒販婦皆冰玉。
先生可是絕俗人，神清骨冷無由俗。
我不識君曾夢見，瞳子瞭然光可燭。
遺篇妙字處處有，步遶西湖看不足。
詩如東野不言寒，書似西臺差少肉。
平生高節已難繼，將死微言猶可錄。
自言不作封禪書，更肯悲吟白頭曲。
我笑吳人不好事，好作祠堂傍修竹。
不然配食水仙王，一盞寒泉薦秋菊。

戊戌小雪後一日往來蘇杭閒讀東坡
詩

69x34 cm

西湖處士骨應槁　只有此詩君壓倒　東坡先生心已灰　為愛君詩被花惱　多情

立馬待黃昏殘雪消遲月出早　江頭千樹春欲闇　竹外一枝斜更好　孤山山下醉

眠處　點綴裙腰紛不掃　萬里春隨逐客來　十年花送佳人老　去年花開　幾山

病今年對花還草草　不知風雨捲春歸　收拾餘香還畀昊

蘇軾　和秦太虛梅花

戊戌小寒前四日隱堂書於烏濱沙

蘇軾．和秦太虛梅花

西湖處士骨應槁，只有此詩君壓倒。
東坡先生心已灰，為愛君詩被花惱。
多情立馬待黃昏，殘雪消遲月出早。
江頭千樹春欲闇，竹外一枝斜更好。
孤山山下醉眠處，點綴裙腰紛不掃。
萬里春隨逐客來，十年花送佳人老。
去年花開我已病，今年對花還草草。
不如風雨捲春歸，收拾餘香還畀昊。

戊戌小寒前四日隱堂書於烏溪沙

68.5x34.5 cm

清風弄水水衡山然人夜度吳王峴黃州鼓角亦多情

送我南來不辭遠江南又聞出塞曲半雜江聲作悲

誰言萬方聲一概鼉憤龍悲為余變我記江邊

枯柳樹未死相逢真識面他年一葉泝江來還吹此曲

相迎餞

蘇軾過江夜行武昌山上聞黃州鼓角

梁濮漫志云東坡去黃夜行武昌回望東坡聞黃

州鼓角淒然泣下　庚子隱堂

蘇軾・過江夜行武昌山上聞黃州
鼓角

清風弄水水銜山，幽人夜度吳王峴。
黃州鼓角亦多情，送我南來不辭遠。
江南又聞出塞曲，半雜江聲作悲健。
誰言萬方聲一槩，鼉憤龍愁為余變。
我記江邊枯柳樹，未死相逢真識面。
他年一葉泝江來，還吹此曲相迎餞。

庚子隱堂

《梁溪漫志》云：東坡去黃，夜行
武昌，回望東坡，聞黃州鼓角，淒
然泣下。

28.5x18.5 cm

餘杭自昔山水窟反聞吳興更清絕湖中橘林新著霜

溪上菁花正浮雪顧渚茶芽白於齒梅溪木瓜紅勝頰

吳兒鱠縷薄欲飛去先說饞涎落臾束知謝公到郡久應

怪杜牧尋春遊鬢猶餘以可對禪榻湖亭不田張水嬉

蘇軾將之湖州戲贈莘老

湖中橘林指洞庭東西二山所植宗時洞庭山屬

吳興、顧渚紫筍茶產長興又吳中善鱸膾

庚子小暑後六日隱堂

蘇軾・將之湖州戲贈莘老

餘杭自是山水窟，仄聞吳興更清絕。
湖中橘林新著霜，溪上苕花正浮雪。
顧渚茶牙白於齒，梅溪木瓜紅勝頰。
吳兒膾縷薄欲飛，未去先說饞涎垂。
亦知謝公到郡久，應怪杜牧尋春遲。
鬢絲只可封禪榻，湖亭不用張水嬉。

庚子小暑後六日隱堂

湖中橘林指洞庭東西二山所植，宋
時洞庭山屬吳興，顧渚紫筍茶產長
興，又吳中善鱸膾。

28.5x18.5 cm

五日一見花豬肉十日一遇黃雞粥土人頓頓食薯芋薦以熏鼠燒蝙蝠

舊聞蜜唧嘗嘔吐稍近蝦蟆緣習俗十年京國厭肥羜日日煮花藜莧紅

玉粒東此負腹將草今者固宜安脫粟人言天下無區味蜉蝤粗來遺賢庖

鹿海康別駕復荷為帽寬帶落醯雞僕相看會作兩臞仙還卿雲寄騎

黃鵠

蘇軾聞子由瘦作於儋州

庚子秋分隱堂書於烏溪沙

蘇軾・聞子由瘦

五日一見花猪肉，十日一遇黃鷄粥。
土人頓頓食薯芋，薦以熏鼠燒蝙蝠。
舊聞蜜唧嘗嘔吐，稍近蝦蟆緣習俗。
十年京國厭肥羜，日日蒸花壓紅玉。
從來此負腹將軍，今者固宜安脫粟。
人言天下無正味，蚫蛆未遽賢麋鹿。
海康別駕復何為，帽寬帶落驚童僕。
相看會作兩臞仙，還鄉定可騎黃鵠。

庚子秋分隱堂書於烏溪沙

原詩應作「從來此腹負將軍」。

68.5x34.5 cm

春風嶺上淮南村昔年梅花曾斷魂豈知流落復相見蠻風蜑雨

愁黃昏長條半落荔支浦臥樹獨秀桄榔園豈惟幽光留夜色

直恐冷艷排冬溫松風亭下荊棘裏兩株玉蕊明朝暾海仙雲

嬌陰砌月下縞衣來叩門酒醒夢覺起繞樹妙意有在終無言先生

獨飲勿歎息幸有落月窺清尊

蘇軾十一月二十六日松風亭下梅花盛開

辛丑初春隱崖書於香港烏溪沙

蘇軾·十一月二十六日松風亭下
梅花盛開

春風嶺上淮南村，昔年梅花曾斷魂。
豈知流落復相見，蠻風蜑雨愁黃昏。
長條半落荔支浦，臥樹獨秀桃榔園。
豈惟幽光留夜色，直恐冷艷排冬溫。
松風亭下荊棘裏，兩株玉蕊明朝暾。
海南仙雲嬌墮砌，月下縞衣來叩門。
酒醒夢覺起繞樹，妙意有在終無言。
先生獨飲勿歎息，幸有落月窺清尊。

辛丑初春隱堂書於香港烏溪沙

68.5x34.5 cm

南村諸楊北村盧白華青葉冬不枯垂黃綴紫煙雨裏特與荔子為先驅海山

仙人絳羅襦紅紗中單白玉膚不須更待妃子笑風骨自是傾城姝不知天公有意無

遣此尤物生海隅雲山得伴松檜老霜雪自困樝梨麄先生洗盞酌桂醑冰盤薦此顒

輕珠似開江鰩斫玉搥更洗河豚烹腹腴我生涉世本為口一官久累真弓旍

梦幻南東萬里真良圖

　　　蘇軾四月十一日初食荔支時貶惠州

辛丑初春隱堂書於烏濱沙

蘇軾・四月十一日初食荔支

南村諸楊北村盧，白華青葉冬不枯。
垂黃綴紫烟雨裏，特與荔子為先驅。
海山仙人絳羅襦，紅紗中單白玉膚。
不須更待妃子笑，風骨自是傾城姝。
不知天公有意無，遣此尤物生海隅。
雲山得伴松檜老，霜雪自困樝梨麄。
先生洗盞酌桂醑，冰盤薦此楨虬珠。
似開江鰩斫玉柱，更洗河豚烹腹腴。
我生涉世本為口，一官久矣輕蓴鱸。
人間何者非夢幻，南來萬里真良圖。

辛丑初春隱堂書於香港烏溪沙

68.5x34.5 cm

諸楊北村廬白葉青葉冬不枯

溪羅疇紅紗中華白玉膚不須一要緣

光物生海隅雲山得律枌檜老霜雪

似開江鱸研玉桎更洗河服窯腹腴

蘸紫烟雨裏特與荔子爲先驅海山

笑風骨自是傾城姝不知天心有靈惠

鶯梨屑先生洗盞酌檀醋冰盤爲此頹顏

世者爲口一官勿策輕薄鱸人間仇者

人生識字憂患始　姓名粗記可以休　何用草書誇神速　開卷惝恍令人愁
我嘗好之每自笑　君有此病何能瘳　自言其中有至樂　適意無異逍遙遊
近者作堂名醉墨　如飲美酒消百憂　乃知柳子語不妄　病嗜土炭如珍羞
君於此藝亦云至　堆牆敗筆如山丘　興來一揮百紙盡　駿馬倏忽踏九州
我書意造本無法　點畫信手煩推求　胡為議論獨見假　隻字片紙皆藏收
不減鍾張君亦優　下方羅趙我亦優　不須臨池更苦學　完取絹素充衾裯

蘇軾　石蒼舒醉墨堂
辛丑初春隱堂書於烏溪沙

蘇軾．石蒼舒醉墨堂

人生識字憂患始，姓名粗記可以休。
何用草書誇神速，開卷惝恍令人愁。
我嘗好之每自笑，君有此病何年瘳。
自言其中有至樂，適意無異逍遙遊。
近者作堂名醉墨，如飲美酒消百憂。
乃知柳子語不妄，病嗜土炭如珍羞。
君於此藝亦云至，堆牆敗筆如山丘。
興來一揮百紙盡，駿馬倏忽踏九州。
我書意造本無法，點畫信手煩推求。
胡為議論獨見假，隻字片紙皆藏收。
不減鍾張君自足，下方羅趙我亦優。
不須臨池更苦學，完取絹素充衾裯。

辛丑初春隱堂書於烏溪沙

68.5x34.5 cm

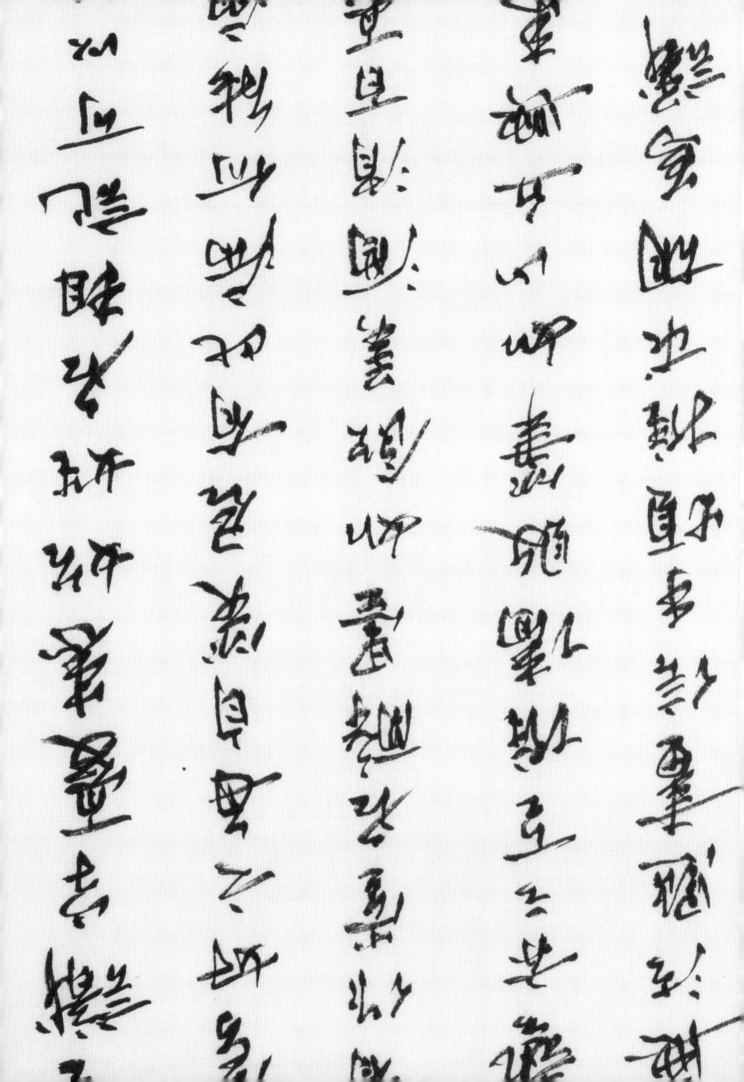

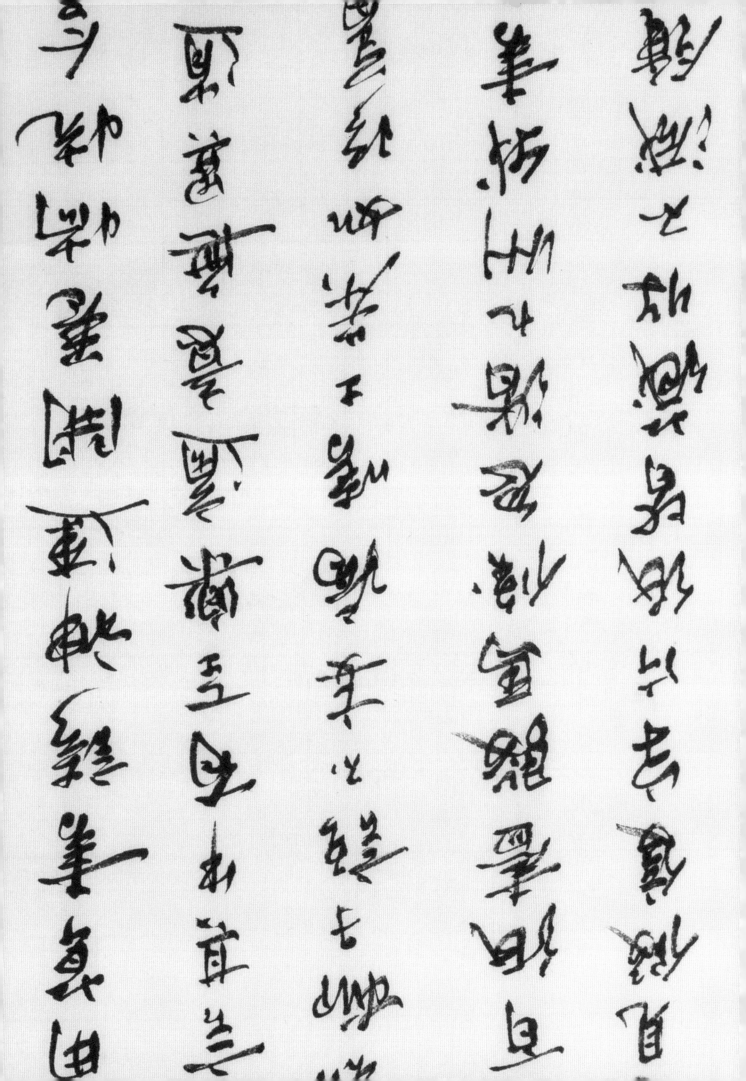

老夫聊發少年狂左牽黃右擎蒼錦帽貂裘千騎卷平
岡為報傾城隨太守親射虎看孫郎酒酣胸膽尚開張鬢
微霜又何妨持節雲中何日遣馮唐會挽雕弓如滿月西
北望射天狼　蘇軾江城子密州出獵

佇藏東坡紀年錄：乙卯冬祭常山回與同官習射放
鷹作，東坡有祭常山回小獵詩云，聖朝若用西涼簿
白羽猶能效一揮

丁酉元宵隱堂書

蘇軾·江城子·密州出獵

老夫聊發少年狂，左牽黃，右擎蒼，錦帽貂裘，千騎卷平岡。為報傾城隨太守，親射虎，看孫郎。

酒酣胸膽尚開張，鬢微霜，又何妨？持節雲中，何日遣馮唐？會挽雕弓如滿月，西北望，射天狼。

丁酉元宵隱堂書

《傳藻東坡紀年錄》：「乙卯冬，祭常山回，與同官習射放鷹作。」東坡有《祭常山回小獵》詩云：聖朝若用西涼薄，白羽猶能效一揮。

28.5x18.5 cm

蘇軾江城子 [印]

大雪有懷朱康叔使君亦知使君之念我也作

江神子以寄之

黃昏猶是雨纖纖、曉開簾欲平檐江闊天低

無處認青帘孤坐凍吟誰伴我揩病目捻

衰髯　佳人猶唱醉厭厭、水晶鹽為誰甜手把

梅花東望憶陶潛雪似故人、似雪誰可愛有

人嫌

辛丑春隱堂 [印]

蘇軾・江城子

大雪有懷朱康叔使君，亦知使君之
念我也，作《江神子》以寄之。

黃昏猶是雨纖纖。曉開簾，欲平檐。
江闊天低，無處認青帘。孤坐凍吟誰
伴我？揩病目，撚衰髯。

使君留客醉厭厭。水晶鹽，為誰甜？
手把梅花，東望憶陶潛。雪似故人人
似雪，雖可愛，有人嫌。

辛丑春隱堂

35x23.5 cm

似花還似非花也無人惜從教墜拋家傍路思量卻是

無情有思縈損柔腸困酣嬌眼欲開還閉夢隨風萬

里尋郎去處又還被鶯呼起　不恨此花飛盡恨西園落

紅難綴曉來兩過遺蹤何在一池萍碎春色三分二分塵

土一分流水細看來不是楊花點點是離人淚　蘇軾水龍吟

丁酉去秋隱堂書於香港

蘇軾・水龍吟

似花還似非花，也無人惜從教墜。拋家傍
路，思量卻是，無情有思。縈損柔腸，困
酣嬌眼，欲開還閉。夢隨風萬里，尋郎去
處，又還被鶯呼起。
不恨此花飛盡，恨西園，落紅難綴。曉來
雨過，遺踪何在？一池萍碎。春色三分，
二分塵土，一分流水。細看來，不是楊
花，點點是離人淚。

丁酉立秋隱堂書於香港

68.5x34.5 cm

明月幾時有把酒問青天不知天上宮闕今夕是何年我欲乘風

歸去又恐瓊樓玉宇高處不勝寒起舞弄清影何似在人間

轉朱閣低綺戶照無眠不應有恨何事長向別時圓人有悲歡

離合月有陰晴圓缺此事古難全但願人長久千里共嬋娟

蘇軾水調歌頭丙辰中秋歡飲達旦大醉作此篇兼懷子由

庚子盛暑已過新冠病毒依逃隱堂書於烏溪沙

蘇軾・水調歌頭

丙辰中秋，歡飲達旦，大醉，作此篇兼懷子由。

明月幾時有？把酒問青天。不知天上宮闕，今夕是何年。我欲乘風歸去，又恐瓊樓玉宇，高處不勝寒。起舞弄清影，何似在人間？轉朱閣，低綺戶，照無眠。不應有恨，何事長向別時圓？人有悲歡離合，月有陰晴圓缺，此事古難全。但願人長久，千里共嬋娟。

庚子處暑已過新冠病毒依然隱堂書於烏溪沙

68.5x34.5 cm

缺月掛疏桐漏斷人初靜誰見幽人獨往來縹緲孤鴻影驚起卻

回頭有恨無人省揀盡寒枝不肯棲寂寞沙洲冷

蘇軾卜算子黃州定惠院寓居作

庚子仲秋隱堂書於香港烏溪沙

蘇軾‧卜算子‧黃州定惠院寓居作

缺月掛疏桐，漏斷人初靜。時見幽人獨往來，縹緲孤鴻影。

驚起卻回頭，有恨無人省。揀盡寒枝不肯棲，寂寞沙洲冷。

庚子仲秋隱堂書於香港烏溪沙

69x17.5 cm

初靜誰見幽人獨

揀盡寒枝不肯棲寂

書黃州定惠院寓居作

隱堂書於香港島濱沙洲

憑高眺遠見長空萬里雲無留跡桂魄飛來光射處冷浸一天秋

碧玉宇瓊樓乘鸞來去人在清涼國江山如畫望中煙樹歷歷

我醉拍手狂歌舉杯邀月對影成三客起舞徘徊風露下今夕不

知何夕便欲乘風翻然歸去何用騎鵬翼水晶宮裏一聲吹斷橫笛

蘇軾念奴嬌中秋元豐五年作於黃州

庚子秋分隱堂書於烏濱沙

蘇軾・念奴嬌・中秋

憑高眺遠，見長空萬里，雲無留迹。桂魄
飛來光射處，冷浸一天秋碧。玉宇瓊樓，
乘鸞來去，人在清涼國。江山如畫，望中
烟樹歷歷。

我醉拍手狂歌，舉杯邀月，對影成三客。
起舞徘徊風露下，今夕不知何夕。便欲乘
風，翻然歸去，何用騎鵬翼。水晶宮裏，
一聲吹斷橫笛。

庚子秋分隱堂書於烏溪沙

68.5x34.5 cm

三十三年飄流江海萬里烟浪雲帆故人驚怪憔悴老青衫我自疏狂異趣君何事奔走塵凡流年盡鄉遠坐守船尾凍相衝巉巉淮浦外會樓翠壁古寺空巖步攜手林閒笑挽攬莫上孤峰盡處縈望眼雲海相攬家何在回首閒我歸夢繞松杉

蘇軾滿庭芳

余年十七始與劉仲達往來於眉山令余年四十九相逢於泗上淮水淺凍久留郡中晦日同遊南山話舊感歎因作此詞

庚子秋分隱堂書於烏溪沙

蘇軾·滿庭芳

余年十七，始與劉仲達往來於眉山。今年四十九，相逢於泗上。淮水淺凍，久留郡中，晦日同遊南山，話舊感歎，因作此詞。

三十三年，飄流江海，萬里烟浪雲帆。故人驚怪，憔悴老青衫。我自疏狂異趣，君何事，奔走塵凡。流年盡，窮途坐守，船尾凍相銜。巉巉。淮浦外，層樓翠壁，古寺空巖。步攜手林間，笑挽攙攙。莫上孤峰盡處，縈望眼，雲海相攙。家何在，因君問我，歸夢繞松杉。

庚子秋分隱堂書於烏溪沙

68.5x34.5 cm

世事一場大夢人生幾度秋涼夜來風葉已鳴廊看取眉頭鬢

上酒賤常愁客少月明多被雲妨中秋誰與共孤光把酒悽

然北望

蘇軾西江月中秋和子由

此詞寫作時間地點學界尚議頗多古今詞話以為東坡在黃

州懷居之作孔凡禮年譜以為東坡貶儋州閏月即中秋懷子由

庚子秋句隱堂書於烏溪沙

蘇軾・西江月・中秋和子由

世事一場大夢，人生幾度秋涼？夜來風葉已鳴廊。
看取眉頭鬢上。
酒賤常愁客少，月明多被雲妨。中秋誰與共孤光。
把酒悽然北望。

庚子秋分隱堂書於烏溪沙

此詞寫作時間地點，學界爭議頗多。《古今詞
話》以為東坡在黃州懷君之作，孔凡禮《年譜》
以為東坡貶儋州閏月即中秋，懷子由。

68.5x34.5 cm

玉骨那愁瘴霧冰姿自有仙風海仙時
遺探芳叢倒挂綠毛么鳳素面翻嫌
粉浣洗妝不褪脣紅高情已逐曉雲空不
與梨花同夢

蘇軾西江月梅花借詠梅悼念朝雲

庚子寒露隱盦書

蘇軾・西江月・梅花

玉骨那愁瘴霧，冰姿自有仙風。
海仙時遣探芳叢。倒挂綠毛幺鳳。

素面翻嫌粉涴，洗妝不褪脣紅。
高情已逐曉雲空。不與梨花同夢。

庚子寒露隱堂書

借詠梅悼念朝雲。

55.5x35 cm

一別都門三改火天涯踏盡紅塵依然一笑作春溫無波

真古井有節即是秋筠　惆悵孤帆連夜發送行淡月微

雲尊前不用翠眉顰人生如逆旅我亦是行人

庚子寒露隱廬書東坡臨江仙詞

蘇軾・臨江仙

一別都門三改火，天涯踏盡紅塵。依然一笑作春溫。無波真古井，有節是秋筠。　惆悵孤帆連夜發，送行淡月微雲。尊前不用翠眉顰。人生如逆旅，我亦是行人。

庚子寒露隱廬書東坡臨江仙詞

69x26.5 cm

火天涯踏盡紅塵依

即是秋筠惆悵孤帆連

翠眉顰人生如逆旅峨

辛丑寒露隱堂書東坡臨江仙詞

夜飲東坡醒復醉歸來髣髴三更

家童鼻息已雷鳴敲門都不應倚杖

聽江聲

長恨此身非我有何時忘卻營營夜

闌風靜縠紋平小舟從此逝江海

寄餘生

蘇軾・臨江仙・夜歸臨皋

夜飲東坡醒復醉，歸來彷彿三更。家童鼻息已雷鳴。
敲門都不應，倚杖聽江聲。
長恨此身非我有，何時忘卻營營。夜闌風靜縠紋平。
小舟從此逝，江海寄餘生。

辛丑初春隱堂

22.5x24.5 cm

莫聽穿林打葉聲 何妨吟嘯且徐行 竹杖芒鞋輕勝馬 誰

怕 一蓑煙雨任平生 料峭春風吹酒醒 微冷 山頭斜照

卻相迎 回首向來蕭瑟處 歸去 也無風雨也無晴

右蘇軾定風波詞 三月七日沙湖道中遇雨 雨具先去同行皆狼狽

余獨不覺 已而遂晴 故作此詞

庚子寒露隱堂書於香港島濱沙 時疫情未滅

蘇軾‧定風波

三月七日，沙湖道中遇雨。雨具先去，同行
皆狼狽，余獨不覺，已而遂晴，故作此詞。

莫聽穿林打葉聲，何妨吟嘯且徐行。竹杖芒鞋
輕勝馬，誰怕？一蓑烟雨任平生。
料峭春風吹酒醒，微冷，山頭斜照卻相迎。回
首向來蕭瑟處，歸去，也無風雨也無晴。

庚子寒露隱堂書於香港烏溪沙時疫情未減

68.5x34.5 cm

誰羨人間琢玉郎天應乞與點酥娘盡道清歌傳皓齒

風起雪飛炎海變清涼萬里歸來年愈少微笑笑時

猶帶嶺梅香試問嶺南應不好卻道此心安處是吾鄉

王定國歌兒曰柔奴姓宇文氏眉目娟麗善應對家世住京師定國

南遷歸余問柔廣南風土應是不好柔對曰此心安處便是吾鄉

蘇軾定風波

辛丑清明隱堂書於烏濱沙

蘇軾·定風波

誰羨人間琢玉郎，天應乞與點酥娘。盡道清
歌傳皓齒，風起，雪飛炎海變清涼。
萬里歸來年愈少，微笑，笑時猶帶嶺梅香。
試問嶺南應不好？卻道，此心安處是吾鄉。

辛丑清明隱堂書於烏溪沙

王定國歌兒曰柔奴，姓宇文氏，眉目娟
麗，善應對，家世住京師。定國南遷歸，
余問柔：「廣南風土，應是不好？」柔對
曰：「此心安處是吾鄉。」

68.5x34.5 cm

往時陳述古好論禪自以為至矣而鄙僕所言為淺陋

僕嘗語述古公之所談譬之飲食龍肉也而僕之所學

豬肉也豬之與龍則有間矣然公終日說龍肉不如

僕之食豬肉實美而真飽也

蘇軾答畢仲舉書語極詼諧

丁酉霜降隱堂書於首爾旅次

蘇軾・答畢仲舉書（節錄）

往時陳述古好論禪，自以為至矣，而鄙僕所
言為淺陋。僕嘗語述古，公之所談，譬之
飲食龍肉也，而僕之所學，猪肉也，猪之
與龍，則有間矣，然公終日說龍肉，不如
僕之食猪肉實美而真飽也。

丁酉霜降隱堂書於首爾旅次

28.5x18.5 cm

書上元夜游 又題儋耳夜書

己卯上元余在儋州有老書生數人來過曰良月嘉夜先生能一出乎予欣然從之步西城入僧舍歷小巷民夷雜糅屠沽紛然歸舍已三鼓矣舍中掩關熟睡已再鼾矣放杖而笑孰為得失過問先生何笑蓋自笑也然亦笑韓退之釣魚無得更欲遠去不知走海者未必得大魚也

蘇軾書上元夜游錄自東坡題跋

丁酉小雪隱堂書於香港島濱沙

蘇軾・書上元夜游又題儋耳夜書

己卯上元，余在儋州，有老書生數人來過，曰：「良月嘉夜，先生能一出乎？」予欣然從之，步城西，入僧舍，歷小巷，民夷雜揉，屠沽紛然。歸舍已三鼓矣。舍中掩關熟睡，已再鼾矣。放杖而笑，孰為得？孰為失也。過問先生何笑，蓋自笑也。然亦笑韓退之釣魚無得，更欲遠去，不知走海者未必得大魚也。

丁酉小雪隱堂書於香港烏溪沙

28.5x18.5 cm

蘇軾 老饕賦 [印]

庖丁鼓刀、易牙烹熟、水欲新而釜欲潔、火惡陳而薪惡勞。九蒸暴而日燥、百上下而湯鏖。嘗項上之一臠、嚼霜前之兩螯。爛櫻珠之煎蜜、滃杏酪之蒸羔。蛤半熟而含酒、蟹微生而帶糟。蓋聚物之夭美、以養吾之老饕。婉彼姝姜、顏如李桃。彈湘妃之玉瑟、鼓帝子之雲璈。命仙人之萼綠華、舞古曲之鬱輪袍。引南海之玻瓈、酌涼州之蒲萄。願先生之者壽、分餘瀝於兩髦。候紅潮於玉頰、驚煖響

於檀槽。忽纍纍珠之妙唱、柚獨蘭之長臠。閣手倦而少休

疑吻燥而嘗膏。倒一缸之雪乳、列百槌之瓊艘。各眼灩

於秋水、咸骨醉於春醪。美人告去已而雲散、先生方兀

然而禪逃。響松風於蟹眼、浮雪花於兔毫。先生一笑

而起、瀰海濶而天高。

蘇軾以老饕自居、先述烹飪廚具、再敘上好

食材其後描寫美食與饗宴之樂、真知趣也。

庚子白露隱堂書於烏溪沙

蘇軾・老饕賦

庖丁鼓刀，易牙烹熬。水欲新而釜欲潔，火惡陳而薪惡勞。九蒸暴而日燥，百上下而湯鏖。嘗項上之一臠，嚼霜前之兩螯。爛櫻珠之煎蜜，澆杏酪之蒸羔。蛤半熟而含酒，蟹微生而帶糟。蓋聚物之夭美，以養吾之老饕。婉彼姬姜，顏如李桃。彈湘妃之玉瑟，鼓帝子之雲璈。命仙人之萼綠華，舞古曲之鬱輪袍。引南海之玻瓈，酌涼州之蒲萄。願先生之耆壽，分餘瀝於兩髦。候紅潮於玉頰，驚煖響於檀槽。忽纍珠之妙唱，抽獨繭之長繰。閔手倦而少休，疑吻燥而當膏。倒一缸之雪乳，列百柂之瓊餿。各眼灩於秋水，咸骨醉於春醪。美人告去已而雲散，先生方兀然而禪逃。響松風於蟹眼，浮雪花於兔毫。先生一笑而起，渺海闊而天高。

庚子白露隱堂書於烏溪沙

蘇軾以老饕自居，先述烹飪廚具，再敘上好食材，其後描寫美食與饗宴之樂，真知趣也。

28.5x18.5 cm

……水欲新而釜欲潔、火惡陳而

九蒸暴而日燥、百上下而湯鏖。嘗項上之一臠、

嚼霜前之兩螯。爛櫻珠之煎蜜、瀹杏酪之蒸羔。蛤半熟

而含糟、蓋聚物之夭美、以養吾之老饕。婉彼姬之

如李桃。彈湘妃之玉瑟、鼓帝子之雲璈。命

舞古曲之鬱輪袍。引南海之玻璃、酌涼州

之耆壽、分餘瀝於兩髦。候紅潮於玉頰、驚

蘇軾到黃州謝表

臣軾言，去歲十二月二十九日，準勅責降臣檢校尚書水部員外
郎充黃州團練副使本州安置不得簽書公事。臣已於今月
一日到本州訖者。狂愚冒犯，固有常刑。仁聖哀憐，特從輕典。
敕其必死，許以自新。祗服訓辭，惟知感涕。中謝。伏念臣早
緣科第，誤忝縉紳，親逢睿哲之興，遂有功名之意，亦嘗以
對便殿，考其所學之言，誠守三州，觀其所行之實，而臣用
意過當，日趨於迷，賦命衰窮，天奪其魄，叛違義理，辜負

恩。私泫如醉夢之中，不知言語之出。雖至仁屢赦，而眾議不

容。案眾責情，固宜伏斧鑕於兩觀，推恩屈法，猶當竄蹤魑魅

於三危。豈謂尚玷散員，更以善地，投畀魑魅之野，保全樗櫟之

生。臣雖至愚，豈不知幸，此蓋伏遇皇帝陛下，德刑並用，善惡兼容。

欲使法行而知恩，是用小懲而大誡。天地能覆載之，而不能容之於

度外，父母能生育之，而不能出之於死中。伏惟此恩，何以為報，惟當疏

食沒齒，杜門思愆，深悟積年之非，永為多士之戒。貪戀聖世，不敢殺

身。庶幾餘生，去為棄物，若蒙畫力，鞭以垂之下，必將捐軀矢石之間。

指天誓心、有死無易。臣無任。

蘇軾上湖州謝表、引發烏台詩獄、在獄中關押一百
三十天生死未卜。經由多方勸說、神宗皇帝敕其歇居
之罪、貶謫黃州。蘇軾出獄、不敢停留於元豐三年正
月、冒風雪霜寒、跋涉閏月、抵達黃州、寄寓定惠院
僧舍、隨僧眾食齋。黃州謝表作於僧舍食素
之時、蔬食沒齒、則難言矣。

庚子秋分隱盦書於烏溪沙

蘇軾・到黃州謝表

臣軾言。去歲十二月二十九日，準勅，責降臣檢校尚書水部員外郎充黃州團練副使，本州安置，不得僉書公事，臣已於今月一日到本州訖者。狂愚冒犯，固有常刑。仁聖矜憐，特從輕典。赦其必死，許以自新。祗服訓辭，惟知感涕（中謝）。伏念臣早緣科第，誤忝縉紳。親逢睿哲之興，遂有功名之意。亦嘗召對便殿，考其所學之言；試守三州，觀其所行之實。而臣用意過當，日趨於迷。賦命衰窮，天奪其魄；叛違義理，辜負恩私。茫如醉夢之中，不知言語之出。雖至仁屢赦，而眾議不容。案罪責情，固宜伏斧鑕於兩觀；推恩屈法，猶當鯣魑魅於三危。豈謂尚玷散員，更叨善地。投界麋鹿之野，保全樗櫟之生。臣雖至愚，豈不知幸。此蓋伏遇皇帝陛下，德刑並用，善惡兼容。欲使法行而知恩，是用小懲而大誡。天地能覆載之，而不能出之於死中。父母能生育之，而不能出之於死中。伏惟此恩，何以為報。惟當蔬食沒齒，杜門思愆。深悟積年之非，永為多士之戒。貪戀聖世，未為棄物。若獲盡力鞭箠之下，必將捐軀矢石之間。指天誓心，有死無易。臣無任。

庚子秋分隱堂書於烏溪沙

蘇軾上〈湖州謝表〉，引發烏台詩獄，在獄中關押一百三十天，生死未卜。經由多方勸說，神宗皇帝赦其欺君之罪，貶謫黃州。蘇軾出獄，不敢停留。於元豐三年正月，冒風雪霜寒，跋涉閏月，抵達黃州，寄寓定惠院僧舍，隨僧眾食齋。〈黃州謝表〉作於僧舍食素之時，蔬食沒齒則難言矣。

28.5x18.5 cm

蘇軾牡丹記叙 [印]

熙寧五年三月二十三日、余從太守沈公觀花於吉祥寺僧守璘之圃。圃中花千本、其品以百數、酒酣樂作、州人大集、金槃綵籃以獻于坐者、五有十三人。飲酒樂甚、素不飲者皆醉。自輿臺皂隸皆插花以從、觀者數萬人。明日公出所集牡丹記十卷以示客。凡牡丹之見於傳記與栽植培養刬治之方古今詠歌詩賦下至怪奇小說皆在。余既觀花之極盛、與州人共遊之樂、又得觀

此書之精完博備、以為三者皆可紀、而公又求余文以冠于篇。蓋此花見重於世三百餘年、窮妖極麗、以擅天下之觀美、而近歲尤復變態百出、務為新奇以追逐時好者、又可勝紀。此草木之智巧便佞者也。今公自者老重德、而余又方養迂闊、舉世莫與為比、則其於此書、無乃皆非其人乎。然鹿門子嘗怪宋廣平之為人、意其鐵石心腸、而為梅花賦則清便豔發、得南朝徐庾體。今以余觀之、凡託於椎陋以眩世者、又豈足信哉。余雖非其人、強為公紀之。

蘇軾‧牡丹記敍

熙寧五年三月二十三日，余從太守沈公觀花於吉祥寺僧守璘之圃。圃中花千本，其品以百數，酒酣樂作，州人大集，金槃綵籃以獻于坐者，五十有三人。飲酒樂甚，素不飲者皆醉。自輿臺皂隸皆插花以從，觀者數萬人。明日，公出所集《牡丹記》十卷以示客，凡牡丹之見於傳記與栽植培養剝治之方，古今詠歌詩賦，下至怪奇小說皆在。

余既觀花之極盛，與州人共遊之樂，又得觀此書之精究博備，以為三者皆可紀，而公又求余文以冠于篇。蓋此花見重於世三百餘年，窮妖極麗，以擅天下之觀美，而近歲尤復變態百出，務為新奇以追逐時好者，不可勝紀。此草木之智巧便佞者也。今公自耆老重德，而余又方意迂闊，舉世莫與為比，則其於此書，無乃皆非其人乎。然鹿門子常怪宋廣平之為人，意其鐵心石腸，而為《梅花賦》，則清便艷發，得南朝徐庾體。今以余觀之，凡托於椎陋以眩世者，又豈足信哉！余雖非其人，強為公紀之。

28.5x18.5 cm

團練副使本州安置、不得僉書公事、臣已聞

州說者。狂愚冒犯、固有常刑。仁聖敷憐、特

訴以自新。祗服訓辭、惟知感涕。中謝。伏念

誤忝縉紳。親逢睿哲之興、遂有功名之意。

考其所學之言、誠守三州、觀其所行之實、而

日趨於迷。賦命衰窮、天奪其魄、叛違義理

書聲墨韻

潘啟聰　著

責任編輯　郭子晴
裝幀設計　霍明志
排　　版　陳美連
印　　務　劉漢舉

出版／中華書局（香港）有限公司
香港北角英皇道 499 號北角工業大廈 1 樓 B
電話：(852) 2137 2338
傳真：(852) 2713 8202
電郵：info@chunghwabook.com.hk
網址：http://www.chunghwabook.com.hk

書店／「三聯」．「字裡行間」
香港荃灣青山公路四陂坊 9-10 號中遠豐業中心 4 樓
電話：(852) 2526 2388
電郵：tsiku@tsikuchai.com
網址：https://www.tsikuchai.com/

發行／香港聯合書刊物流有限公司
香港新界荃灣德士古道 200 - 248 號
荃灣工業中心 16 樓
電話：(852) 2150 2100
傳真：(852) 2407 3062
電郵：info@suplogistics.com.hk

印刷／美雅印刷製本有限公司
香港觀塘榮業街 6 號海濱工業大廈 4 樓 A 室

版次／2022 年 9 月初版
© 2022 中華書局（香港）有限公司

規格／8 開（286mm x 210mm）

ISBN
978-988-8807-51-2